宙 斯 の 静 物 魔 法

高井哲朗

在 純 白 的 攝 影 空 間

從 空 無 一 物 的 宇 宙 開 始

用 光 亮 創 造 宇 宙 吧

在 靜 物 世 界 中

你 能 成 為 神

本書彙整月刊COMMERCIAL PHOTO的「宙斯の静物魔法」專欄,於2021年4月號至2022年9月號的連載文章,並且加筆修改。連載專欄中,高井攝影研究所(宙斯俱樂部)會邀請來賓決定主題,每次拍攝兩種形式的靜物。來賓有攝影系的學生、攝影棚助理、無攝影棚拍攝經驗的人或是專業的商業攝影師等。書中將介紹在攝影棚拍攝靜物的「樂趣」與「創意」,從基本的商品攝影手法到如何運用燈光技術拍攝充滿創意的形象照。

＊文章中的四格靜物(有時是三格)照片,是從高井哲郎的社群媒體「note」的文章中選出。
　(note.com/tetsurotakai)

「我即是光」

創造之神宙斯與照片

—— 為什麼是宙斯？什麼是宙斯俱樂部？

從頭開始說起吧，我在2011年成立了「東京攝影研究俱樂部」，宗旨是「一起玩攝影」。成員不只有攝影師，還有設計師、造型師、化妝師、企業宣傳部門人員，以及攝影系學生。剛開始是一個月舉辦一次，後來增加到一個月兩次或三次，有時甚至是一週三次。因為有造型師和化妝師成員，所以我們不只拍靜物，也拍模特兒。總之，每次活動約有20位不同領域的人聚在這個攝影棚裡一起玩攝影。在新冠肺炎疫情的影響下，沒辦法像以前那樣多人聚會，但靜物攝影只需要少數人就能進行，所以我們持續進行拍攝。

大概在2020年新冠肺炎疫情爆發前不久，我請一位認識35年的芳療師朋友幫我做芳療，當時她說：「我覺得高井好像創造神宙斯。真神奇……宙斯降臨了？」就這樣，我把俱樂部的名字取為「宙斯俱樂部」。

—— 宙斯和攝影有什麼關係？

我一直覺得攝影師很像「創造天地的神」，「宙斯」聽起來很合適。任何形式的攝影作品，尤其是攝影棚的靜物攝影，都是在空無一物的攝影棚裡藉由燈光來創造世界。如果攝影的世界裡沒有光，這個世界就形同於不存在的「無」。陽光與燈光創造了萬物，這就是「我即是光」的概念。每位攝影師都能在攝影棚裡成為創造天地的宙斯。

—— 進行文章素材的拍攝工作時，每次都有學生來幫忙，您有時會讓他們拍攝作品，這也是「東京攝影研究俱樂部」的傳統嗎？

我們會向社會人士收取會費，但學生可以免費加入。相對地，他們需要協助每一次的拍攝工作，例如架設攝影器材。此外，無人使用攝影棚時，我讓學生自由使用棚內器材來拍攝學校作業，有些學生每個禮拜都會來。很多人畢業後會進來攝影棚工作，或是成為專業的廣告攝影師，他們還會在畢業前介紹學弟妹加入，這個傳統一直延續到現在。

高井哲朗
Teturo Takai

1951年岐阜縣出生。小時候因為在祭典攤位買下「日光寫真」後對攝影產生興趣，國高中時期以壁櫥為暗房，沉迷於攝影。於東京寫真專門學院大阪分校（現為Visual Arts專門學校）畢業後，在因緣際會下加入Angura小劇團。在劇團裡拍攝的裸照（臀部照）刊於某男性雜誌的黑白頁，自此出道。然而，同雜誌十文字美信的裸照作品令人震撼且大受歡迎，於是前往東京立志成為一名專業攝影師。後來擔任六本木攝影棚的工作人員、鳥居正夫的助手，並於1978年獨立接案，以自由廣告攝影師的身分展開活動。1986年成立高井攝影研究所，在東京白金高輪設置辦公室兼攝影棚。
公益社團法人日本廣告攝影師協會 副會長
URL：www.kenkyujo.co.jp/

——— 您之所以開始連載攝影專欄，是為了向那些攝影師為志業的年輕人，傳達廣告世界中的「商品攝影」，也就是靜物攝影的有趣之處，對吧？

 一般說到照片，我們都會先從人物、風景或大自然開始拍起。以攝影師為目標的學生也很憧憬肖像、時尚或模特兒攝影。攝影棚裡的專業助理也一樣，拍攝模特兒時可以邊拍邊欣賞，心想著「模特兒很漂亮」，所以不會覺得無聊。但商品攝影卻沒那麼引人注目，站在後面看也不好玩。但只要試看看就會知道，拍攝物品其實很有趣喔。所以我讓學生自由使用攝影棚，有時也會提供建議；這些連載文章也很像靜物或商品攝影的傳教活動吧。

——— 宙斯的「商品攝影」教？

 大概是那種感覺吧！商品攝影、靜物攝影在某方面類似冥想。攝影師需要和物品對話，就像禪問答一樣。拍攝人物時需要與人交流，但拍攝物品就必須「與自己對話」，這正是它的樂趣。

——— 照片的附加故事就是「自我對話」的過程吧？

照片會呈現拍攝對象和被攝物，但攝影師也會被映照出來。要在靜物攝影中展現攝影師的個性是一件難事。當別人在攝影師面前放一個東西並要求拍下來時，我們往往更注重攝影的技巧和技術。但在這之前，先回憶過去的經驗、放大想像力，搜尋更多攝影物的相關資料，這樣就能讓畫面浮現出來。攝影技巧是用來實現畫面的工具。為了將想像的畫面化為具體，攝影師要發揮創意並加強燈光技術，魔法就會顯現。

——— 話說回來，文章中有提到一些「豔麗」的話題，那是你的真實經驗嗎？還是幻想呢？

情況不一定。在工作上，我也會詢問客戶或設計師關於產品或廣告的故事，並且加入自己的故事。但書中的攝影作品不是客戶委託的工作，所以我可以完整呈現自己的故事。

CONTENTS

LET'S CHALLENGE
ZEUS'S STILL LIFE MAGIC

小系，
今天拍看看
雕花玻璃杯吧！

「宙斯俱樂部」由高井哲朗經營，成員每個月聚會兩、三次，共同鑽研攝影靈感和燈光技巧。本篇將拍攝俱樂部會員 ITO 提出的主題——「透明雕花玻璃杯」。先拍攝基本的商品照，接著放大想像力，施加靜物魔法。

Ph.1

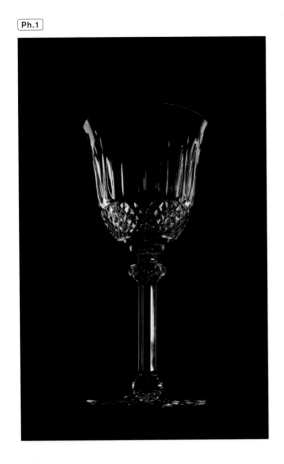

Ph.2

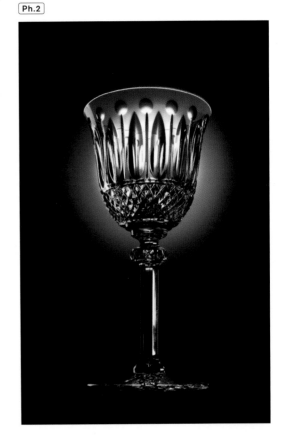

小系
玻璃杯準備好了
來拍看看吧

「咦——可是我不會啦」

沒問題的 只要用閃光燈
就拍得出來
如果太暗 增加閃光燈的亮度
就行了
如果太亮 調低亮度就好
很簡單吧

要注意的是
玻璃杯很容易破裂
要小心輕放喔
一定要戴白手套

攝影布景有
攝影台和背景
用簡單的攝影布景
來突顯玻璃杯
在攝影台上鋪一塊黑布
背景則是乳白色壓克力板
製造漸層色彩
拍出遠近感

看吧 拍好了

「真的耶 好簡單！」

現在的相機
拍攝效果很好
可以馬上 傳到電腦確認畫面
任誰都拍得出來

只要初淺的拍攝經驗
加上現場修正
就能拍出 商品照

這麼一來 小系也會拍
型錄的玻璃杯商品照了
先累積一次經驗
之後再視情況改良
你會愈拍愈好的
靜物攝影 很有趣吧

[Ph.3]

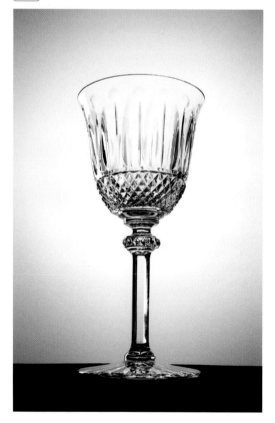

SETTING [Ph.1] [Ph.2] [Ph.3]

乳白色
壓克力板

以透光拍攝透明物體

Ph.1 燈光❶+❷。只用左右燈光照出玻璃杯的
剪影。照射面是乳白色壓克力板燈箱，呈
現銳利的高光。此外，稍微退後並照出逆
光效果，使玻璃杯的輪廓更加閃耀。

Ph.2 燈光❶+❸。只用燈光❶照射單側光，從
乳白色壓克力板背景的後方加入燈光❸，
將玻璃杯的透明感及照片的深度呈現出來。

Ph.3 燈光❶+❸。增加後方燈光❸的亮度，使
背景更明亮，照出玻璃杯的細節。這是商
品型錄的常用拍法。

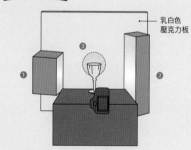

燈光：❶broncolor Boxlite 40 ❷broncolor Striplite 60
Evolution ❸broncolor Pulso G Head＋Standard Reflector
P70＋Honeycomb grid
相機：Canon EOS 5D Mark II
鏡頭：EF50mm F25 Compact Macro
1/100秒 f22 ISO125

創作中的攝影師
經常這麼說
「物品會主動跟我對話」
擺出一副　攝影師的姿態

物品畢竟是物品
怎麼可能會說話呢
但是啊　我總覺得
當我注視著物品時
腦中就會　忽然浮現出故事

這時肯定會想像
物品在和自己對話吧

小系　你聽我說喔
我也漸漸聽得見
物品的故事了
在頒獎典禮的　派對會場上

美麗的玻璃杯　映照出
派對的情況

華美衣裳　水晶吊燈
美味佳餚　甜點水果
甜美的點心
歡樂的場景
在玻璃杯中　一覽無遺

我想試著把
腦海中的故事
重現出來
利用玻璃杯的　光芒與色彩

所以啊　小系
來做彩色濾鏡吧
色彩能突顯　人的內心
我們要把這些顏色　放進玻璃杯裡

Ph.5

呈現出　華麗會場的色彩與光芒

雖然　物品不會對人說話
但是　對物品傾注的情感
腦海中的故事　可透過色彩和光芒
動搖人的感情

正上方的拍攝角度
像水晶吊燈一樣
控制顏色和燈光
營造　耀眼質感
想著　那時的興奮時光
背景是夜晚的藍

將豐沛的感情
不斷注入其中後
我想起來
離開華麗的會場後

我在午夜時分
遼闊的夜空下　踏上歸途
獨自細細品嚐　幸福滋味

我無法忘懷
清新美麗的鏡頭
轉瞬即逝的夢

攝影是　愛
攝影是　夢想的導師
靜物是魔法
攝影真美好

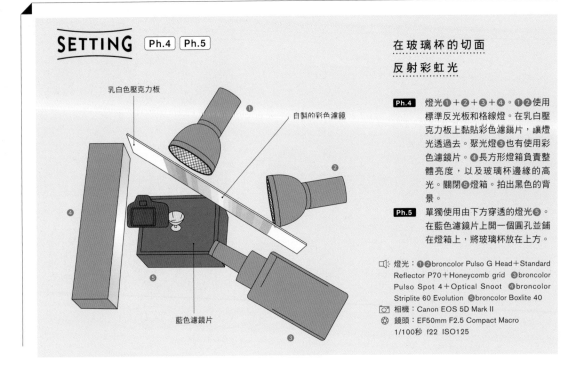

SETTING [Ph.4] [Ph.5]

乳白色壓克力板

自製的彩色濾鏡

① ② ④ ⑤ ③

藍色濾鏡片

在玻璃杯的切面
反射彩虹光

Ph.4 燈光①＋②＋③＋④。①②使用標準反光板和格線燈。在乳白壓克力板上黏貼彩色濾鏡片，讓燈光透過去。聚光燈③也有使用彩色濾鏡片。④長方形燈箱負責整體亮度，以及玻璃杯邊緣的高光。關閉⑤燈箱。拍出黑色的背景。

Ph.5 單獨使用由下方穿透的燈光⑤。在藍色濾鏡片上開一個圓孔並鋪在燈箱上，將玻璃杯放在上方。

🔦 燈光：①②broncolor Pulso G Head＋Standard Reflector P70＋Honeycomb grid ③broncolor Pulso Spot 4＋Optical Snoot ④broncolor Striplite 60 Evolution ⑤broncolor Boxlite 40
📷 相機：Canon EOS 5D Mark II
🔎 鏡頭：EF50mm F2.5 Compact Macro
1/100秒 f22 ISO125

用彩色濾鏡片製作雞尾酒燈光

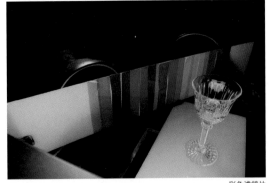

彩色濾鏡片

彩色聚光燈

在乳白色壓克力板上，黏貼裁剪自製的彩色濾鏡片，做出彩色濾鏡。網格燈從後方打光。聚光燈也以相同方法黏貼彩色濾鏡（右上方照片）。濾鏡以藍色系為主，因為玻璃杯是透明的，背光面會呈現彩色。調整燈光的角度，並且決定顏色的映照位置。

用燈光④在整個玻璃杯上打光，邊緣的高光會連在一起，雕花多餘的顏色消失，展現俐落的意象。拍攝重點是整體的燈光要均勻，在照射面使用乳白壓克力板的燈箱。

只用燈光①②（彩色濾鏡）打光。

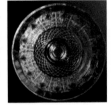

只用燈光③聚光燈打光。

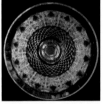

使用燈光①②③，並用④在整體打光，拍攝完成。

將燈箱當作攝影台的
透光打光方法

把broncolor Boxlite當作攝影台。

在濾鏡片上，挖出一個比玻璃杯底座更小的圓孔。

燈箱的照射面是乳白壓克力板，要像透寫台一樣放置透明的攝影物，可以從正面俯角拍攝透光（逆光）效果。鋪上深藍色濾鏡片，先在中間剪一個圓，玻璃杯中央會反光，在周圍形成白色高光。如果繼續加入燈光④，局部的黑色陰影會消失，但這裡活用了陰影效果，完成藍、白、黑的雕花攝影（P009）。

左上／燈光⑤。無藍色濾鏡。黑（陰影）白（光）表現手法。
右上／燈光⑤。有藍色濾鏡。以濾鏡弱化光線，加深陰影。
左／燈光⑤＋④。局部陰影消失。

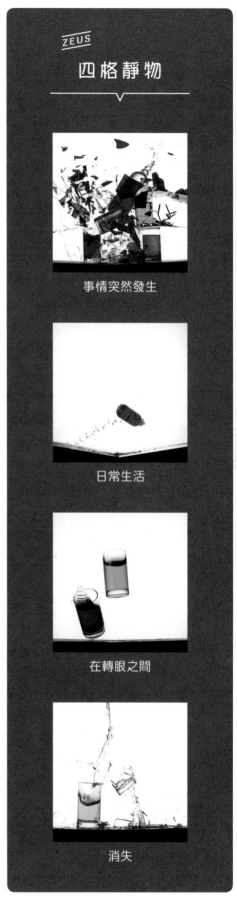

ZEUS

四格靜物

事情突然發生

日常生活

在轉眼之間

消失

02

LET'S CHALLENGE
ZEUS'S STILL LIFE MAGIC

如果是櫻子，妳會怎麼拍攝 BOTCHAN的化妝水？

「宙斯俱樂部」由高井哲朗經營，成員每個月聚會兩、三次，共同鑽研攝影靈感和燈光技巧。我和俱樂部會員青山櫻子一起拍攝男性保養品「BOTCHAN」的化妝水。本篇將拍攝商品的正面，與增加攝影布景的形象照。

Ph.1

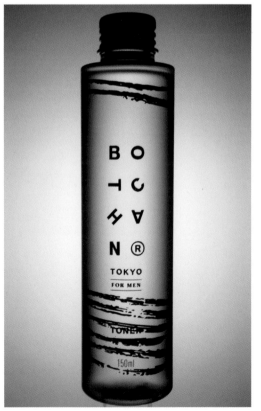

Ph.2

看吧　櫻子
妳已經會拍了
因為化妝水
是透明的
從商品後方打光
就能呈現出來

「啊　真的呢
在乳白壓克力板的
後方打光
就能做出
漸層效果」

沒錯
妳漸漸明白了
化妝水會反映出
漸層效果

這樣瓶內　就完成了
接下來是表面的呈現
這次不在表面
製造高光
而是從頂端
照射燈光

這樣一來
就能清楚呈現
化妝水的平面設計
以及商品LOGO
這是用來說明商品
的重要燈光

商品說明
商品的品質表現
是基本的　商品攝影技巧

是最重要的使命

所以
我們要好好觀察商品
仔細了解拍攝重點
投入感情
將商品製作者的　心意傳達出去

靜物攝影
能在一瞬間　傳遞訊息

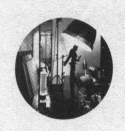

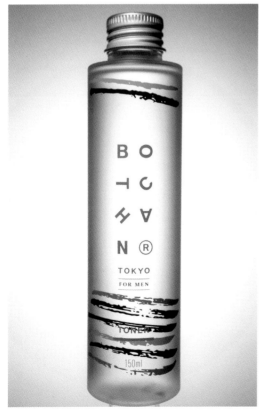

Ph.3

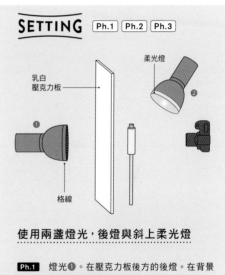

SETTING　Ph.1　Ph.2　Ph.3

乳白
壓克力板

柔光燈

❶

❷

格線

使用兩盞燈光，後燈與斜上柔光燈

Ph.1　燈光❶。在壓克力板後方的後燈。在背景中製造漸層感，提亮瓶身內部。

Ph.2　燈光❷。突顯商品LOGO的燈光。攝影物的表面是霧面質感，因此不必製造銳利的高光。從斜上方照射柔光燈。「柔光燈」是指在反光板前面直接貼上描圖紙的作法。決定燈光角度，偏移燈光的中心點，在整個瓶身上照射均勻的光。

Ph.3　燈光❶＋❷。完成。

🔦 燈光：❶❷broncolor Pulso G Head＋Standard Reflector P70＋Honeycomb grid（只有❶）
📷 相機：Canon EOS 5D Mark II
🔄 鏡頭：EF50mm F2.5 Compact Macro
1/125秒　f13　ISO100

你知道　少爺嗎？

夏目漱石的小說《少爺》

他掙扎抵抗　既定的生活方式
成為了大人

對時尚很敏銳
自由自在
這種有個性的　男孩子
一定是主角吧

BOTCHAN
為少爺們　保養肌膚
想更加靠近
他們對未來志向的
靈活眼光

企劃總監福岡先生
把產品交給我們時
說過這樣的話
櫻子也聽到了吧

「是啊
我們想支持
未來的年輕人」

形象是不是很
自由自在　快活明亮呢

我一邊聽取櫻子的想法
一邊悠然思考

腦中慢慢浮現　南方島嶼
森林　河川　大海

波浪沐浴在　陽光下
BOTCHAN在沙灘上
悠閒放鬆
我想拍出
這樣的感覺

做出一片沙灘
在上面放魚缸
燈光採用　類似陽光的
太陽光燈管

在上方的魚缸裡　加水搖晃
呈現清爽放鬆的感覺
加入藍色　突顯水的界線感

為了呈現出
柑橘森林的香氣
加入綠色

沉穩的　櫻子
慢慢地、晃動水波
映照出搖曳的感覺

大腦的構造　彈性靈活
放鬆很重要
輕柔地　舒緩地

靜物攝影
再次創造出　一個世界
虛構的大海　無邊無際

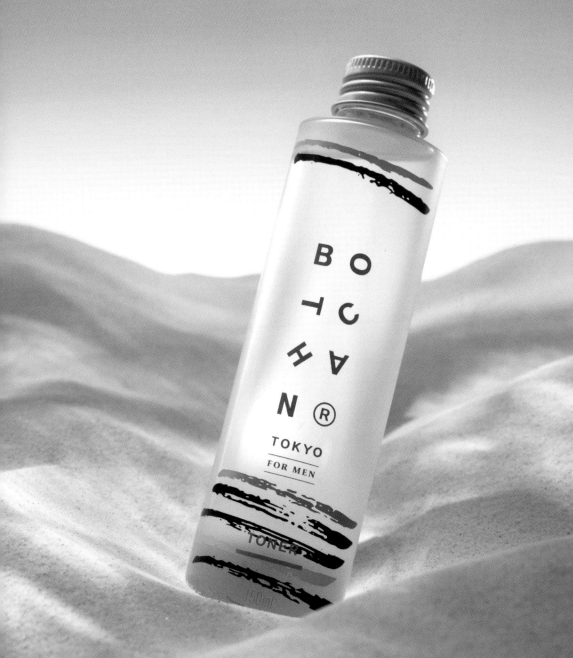

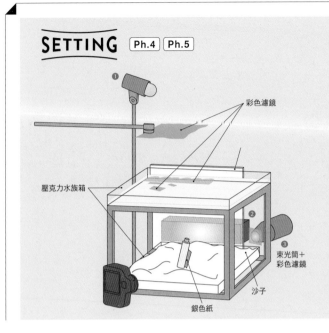

SETTING [Ph.4] [Ph.5]

①

彩色濾鏡

壓克力水族箱

②

③
束光筒+
彩色濾鏡

沙子

銀色紙

燈光透過魚缸裡的水
雙層組合

[Ph.4] [Ph.5] 用組裝式鋼架組成的攝影台。上方是裝有水的淺壓克力魚缸。下方是同款壓克力魚缸,在裡面裝滿矽砂。
頂燈①是可重現陽光的太陽光燈管(也可以拆掉普通閃光燈的反光罩)。燈光穿透魚缸裡的水,照在攝影物的瓶身上。
燈箱②貼有藍色濾鏡片,放在乳白色壓克力板的後方。③是作為聚光燈的束光筒,從乳白壓克力板的縫隙打光。束光筒也要貼藍色濾鏡片。

🔦 燈光:①broncolor Sunlite(U-shaped special flash tube) ②broncolor Striplite 60 Evolution ③broncolor Pulso G Head+Conical Snoot
📷 相機:Canon EOS 5D Mark II
🔘 鏡頭:EF50mm F2.5 Compact Macro
1/125秒 f8 ISO100

利用背景打光技巧及彩色燈光
打造海中情景

在上方的魚缸裡裝水,下方魚缸裝滿沙子。

燈箱②。在濾鏡片下方保留1.5cm左右的空間。

在鋼架組裝的攝影台上面放一個魚缸,下方裝滿沙子(矽砂)。打造出淺海的意境。
背景燈光②,在扁長的燈箱前面黏貼藍色濾鏡片,從乳白壓克力板後方打光。藍色濾鏡片不要蓋住整個發光面,在下端保留1.5cm的空隙,做出由藍到白的漸層背景。藉由燈光和乳白壓克力板的距離,調整白色漸層的寬度。燈光由後往下照,可增加白色的寬度。
燈光③用束光筒縮小光線,在沙堆的輪廓上製造高光。
右方照片([Ph.5])只用背景燈②③拍攝,營造出上空無光、夜晚大海的意象。

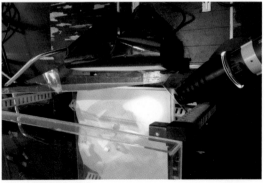

從正上方觀看背景燈光②③。

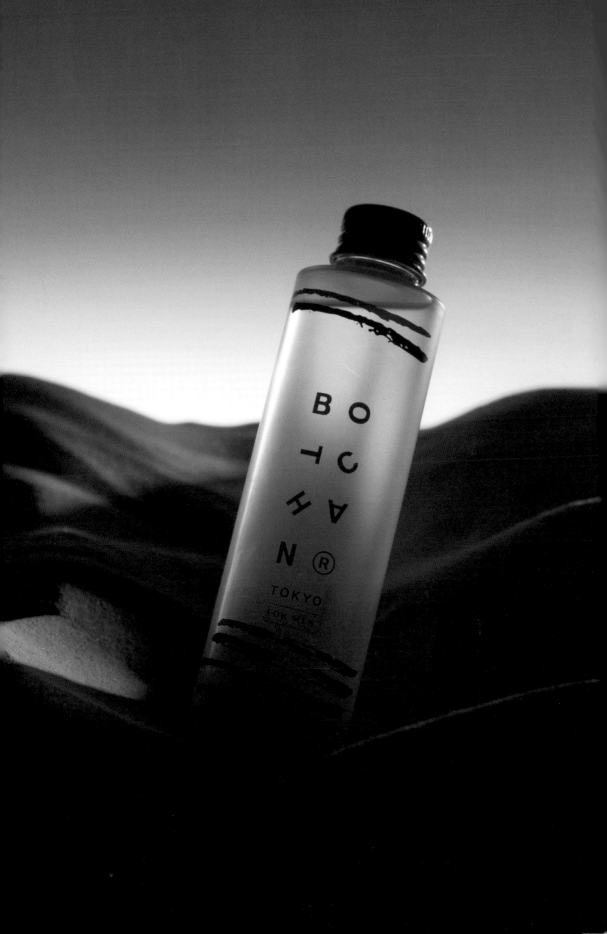

用頂燈照出陽光感

在魚缸的上方架設一個沒有反光罩的閃光燈。

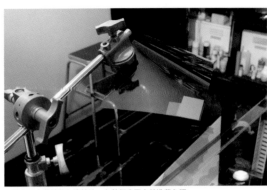

在燈光下方黏貼藍色濾鏡片，在整個畫面中營造藍色調。

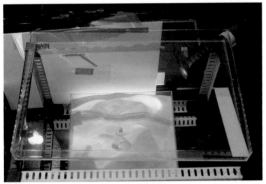

在魚缸底部貼一小塊的藍色濾鏡片，製造均勻顏色。

想像陽光的感覺，將魚缸上面的燈架設在高處（燈光❶）。範例使用的是細長U型專用發光管（broncolor Sunlite），但普通的閃光燈也能做出一樣的燈光效果。重點是閃光燈不能裝反光罩，直接使用發光管發出的光。

在燈光❶下方使用藍色濾鏡片。在魚缸底部黏貼波浪狀的濾鏡片，擺上不規則的小塊濾鏡片，在沙地上映照色彩。

加強瓶身存在感的方法

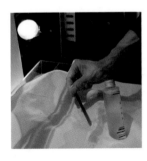

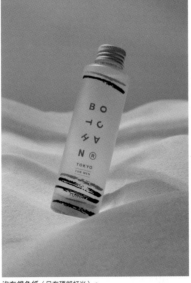

沒有銀色紙（只有頂部打光）。

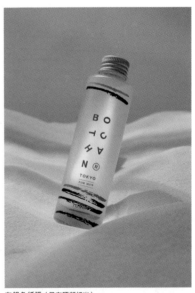

有銀色紙張（只有頂部打光）。

只從頂端打光會因為沙子以及瓶子的亮部太均勻，而無法突顯瓶子。在瓶子後面、相機拍不到的角度，立起一張銀色的紙，銀色表面會反射來自上方的光，增加瓶內的亮度，讓LOGO更醒目。

搖晃魚缸，製造波浪

用塑膠尺之類的薄板撥動水面。

用水性墨水
增加魚缸裡的水色。

一邊搖晃魚缸裡的水，一邊進行拍攝。來自上方的光在水面漫反射，沙地上出現搖曳的高光。反覆按下快門，選擇高光表現最好的照片作為完成品（P015照片）。
下方照片是追加版本，在魚缸裡加入藍色墨水，拍出有顏色的水。增加瓶子和沙子整體的藍色調，營造海水變深的感覺。

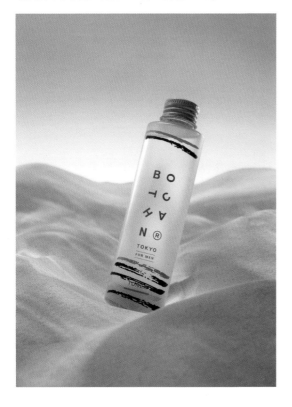

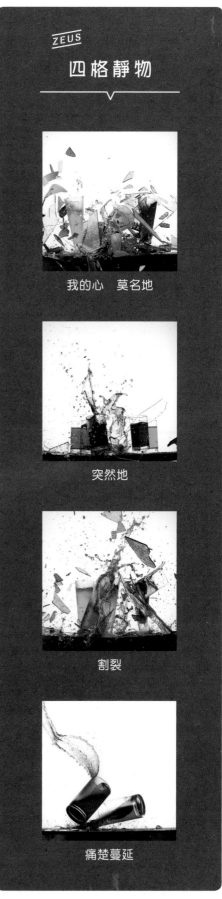

LET'S CHALLENGE ★ ZEUS'S STILL LIFE MAGIC

小朗
有在攝影棚裡
拍過花嗎？

「宙斯俱樂部」由高井哲朗經營，成員每個月聚會兩、三次，共同鑽研攝影靈感和燈光技巧。本篇將與日本大學藝術學部攝影系四年級（＊）的栗原朗共同拍攝。他一直都在拍攝鐵路，但從四月起在出版社的攝影棚工作，拍攝以花為主題的作品，利用LED燈展現花朵的全新面貌。

＊2021年撰文時間。

Ph.1

Ph.2

小朗是因為喜歡拍鐵路
所以才不怎麼來
攝影棚拍照　對吧
今天有花喔
盡情拍看看吧
閃光燈不容易
控制燈光
所以　我準備了LED燈

「謝謝
LED真不錯
外觀清晰明亮
太好了
室外攝影時　如果自然光很美
就能直接拍下來
但棚拍就必須
製造所有光才行
好困難」

確實是這樣
拍鐵路時可以
尋找　好看的風景
等待　好光線來臨
再按下快門
但在空無一物的攝影棚
需要自己打造所有環境
情況差很多

但不管從哪裡打光
都能拍出畫面
想怎麼拍就怎麼拍吧
你想拍出
花的什麼地方
想怎麼表現畫面

只要知道這些
就沒問題了

假如想清楚呈現
花的形狀
就利用直射光
表現強弱變化

想呈現　花朵的柔和感時
使用散光
可避免陰影過深

一邊仔細觀察
一邊決定光線位置就好
重點只在於
你想怎麼表現

SETTING Ph.1 Ph.2

防眩光玻璃（上）和特殊偏光玻璃（下）相疊，中間保留大約4cm的空隙。

特殊偏光玻璃上有一層薄薄的黃色塗料，在某些角度下會反射藍光。

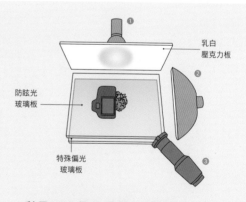

乳白
壓克力板

防眩光
玻璃板

特殊偏光
玻璃板

利用LED燈呈現散光與聚光

將特殊偏光玻璃和防眩光玻璃板（無反射玻璃）疊在一起，在上面放花，從正上方俯角拍攝。特殊偏光玻璃會在某些角度下，從藍色變成黃色。

Ph.1　燈光❶＋❷。乳使用貼有藍色濾鏡片的LED燈（燈光❶），從乳白壓克力板的後方打光，提高整體亮度。主燈是從側邊照射的LED補光燈（燈光❷）。用散光營造柔和感。

Ph.2　燈光❶＋❸。燈光❶跟Ph.1一樣。LED燈（燈光❸）從斜前方照出直射光。

燈光：❶Aputure 120D II　❷broncolor LED F160＋SoftBox 60×60　❸Aputure 300X＋Spotlight Mount
相機：Canon EOS 5D Mark II
鏡頭：EF50mm F2.5 Compact Macro／1/30秒　f10　ISO800

我不會拍花啦

他說
他還不夠格

任何人都能　輕鬆拍攝花朵
攝影物　全都很美
所以一下就拍好了？

有如拍攝風景一般
即拍即成
像是大自然的　完成品？

花永遠是藝術的　題材
任何人都會拍攝

卡爾 布勞斯菲爾德
……植物的產品
歐文 佩恩
……生命的造形之美
羅伯特 梅普爾索普
……厄洛斯的光輝
尼克 奈特
……知性形象

全是絕美的作品

拍花時
他們應該都在沉思
或是　如禪問答那般
一問一答　一來一往

研究構圖、平衡與光的數值

仔細欣賞　用心觀察
尋找美好的姿態
珍愛的
外型美
意象美
素描
速寫

從腦內的記憶之泉
呼喚故事
鎖定二次元

資深攝影前輩問道
「攝影是一種哲學
思考攝影的源頭
自己就是感性的傳遞者」

我的攝影理論是
雞蛋

追求極致的　造形美
現代設計
包浩斯

貝歇爾
湯瑪斯 魯夫
拓展攝影的眼界

我思考著
何謂攝影呢

是工作上的　技術
是商務上的　職業訓練
是豐富心靈的　自我鑽研

構思各種事物
與花對話的　真愉快

靜物是
夢之樂園的建築

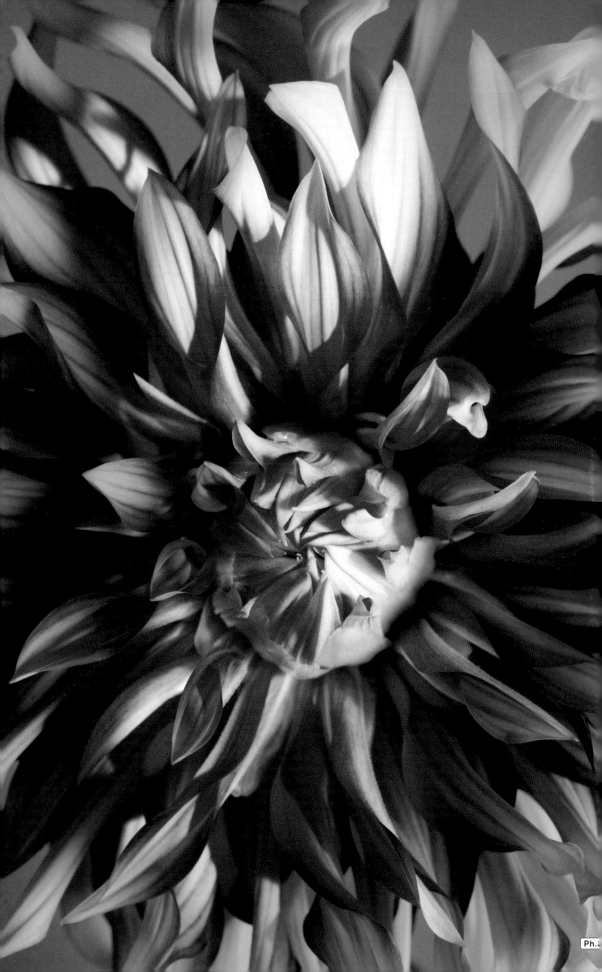

SETTING Ph.3

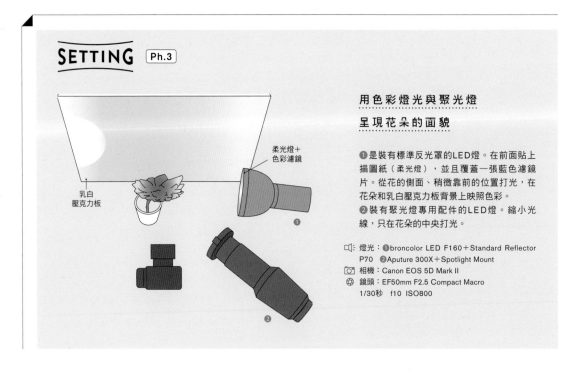

柔光燈＋
色彩濾鏡

乳白
壓克力板

①

②

用色彩燈光與聚光燈
呈現花朵的面貌

❶是裝有標準反光罩的LED燈。在前面貼上
描圖紙（柔光燈），並且覆蓋一張藍色濾鏡
片。從花的側面、稍微靠前的位置打光，在
花朵和乳白壓克力板背景上映照色彩。
❷裝有聚光燈專用配件的LED燈。縮小光
線，只在花朵的中央打光。

🔊 燈光：❶broncolor LED F160＋Standard Reflector
P70 ❷Aputure 300X＋Spotlight Mount
📷 相機：Canon EOS 5D Mark II
⬡ 鏡頭：EF50mm F2.5 Compact Macro
1/30秒 f10 ISO800

前燈採用聚光燈

聚光燈專用鏡頭接環，內藏聚焦鏡頭。

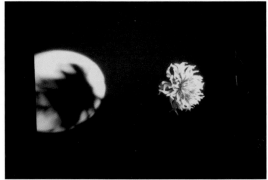

聚光燈不會讓光線發散，可以投射出清晰銳利的光。

右斜前方的前燈（燈光❷），LED頭燈有安裝聚光
燈專用配件。內藏鏡頭可以在定點照出聚光。此
外，內部快門可利用GOBO（造型圖案金屬片）做
出各種形狀或圖案的聚光燈。
右方示範照只用燈光❷拍攝，更改了聚光尺寸。放
大聚光燈的打光範圍，對著乳白壓克力板背景打光
的聚光燈，還是會偏離鏡頭的攝影視角，因此後方
很陰暗。

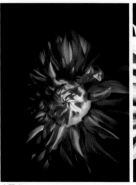

小聚光

大聚光

利用側燈光呈現出
花朵與背景的顏色

調整側燈光的角度,在花和背景的周圍打光。

無色彩濾鏡(花本身的顏色)

色彩濾鏡:紅

色彩濾鏡:綠

色彩濾鏡:藍

花右側的側燈(燈光❶),在標準反光罩上疊加描圖紙和色彩濾鏡片,為花朵和背景(乳白壓克力板)添色。四周的花瓣映出濾鏡的顏色,聚光燈❷照射的中心區塊則保留原本的顏色。嘗試各種配色後,最終選擇藍色濾鏡(右下照片)。
LED燈是固定光,在花朵上打光的同時,可以調整聚光的尺寸、位置及濾鏡的配色,因此相當方便。相較於一般閃光燈的鎢絲燈,LED燈不會太高溫,更適合拍攝鮮花。

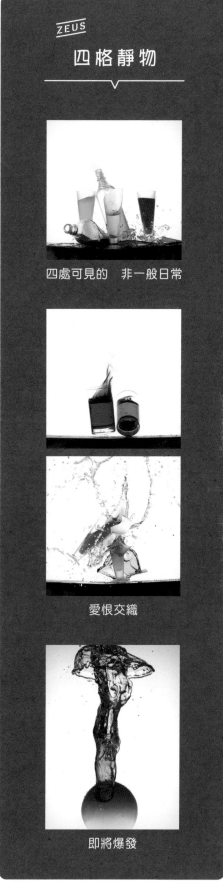

ZEUS
四格靜物

四處可見的　非一般日常

愛恨交織

即將爆發

〈主題〉
美髮師的
剪刀

怡同學，
有光澤的攝影物
會映照出乳白壓克力板的
漸層色調

LET'S CHALLENGE
ZEUS'S STILL LIFE MAGIC

「宙斯俱樂部」由高井哲朗經營，成員每個月聚會兩、三次，共同鑽研攝影靈感和燈光技巧。荻島怡同學在拍攝剪刀時遇到了瓶頸。平時他主要拍攝人像，很少在攝影棚裡拍物體。拍攝剪刀之類的鏡面物品時，用直光燈是拍不好的……。

Ph.1

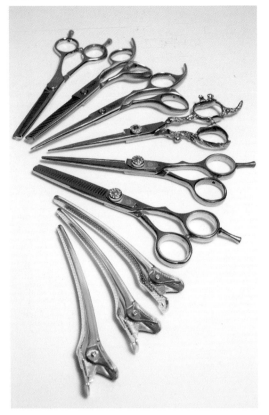

Ph.2

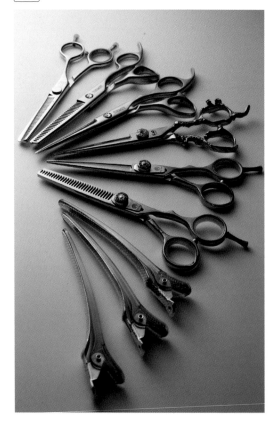

「剪刀
好難拍喔
該怎麼做才好？」

怜同學　是個小少爺
還是個小帥哥
他不怕辛苦
攝影手法很直接
太誠實認真　很無趣
雖然
心思單純
是很好的特質

有光就能拍照
但要拍出很美的效果
還是需要一些技巧

雖然肉眼看不見光
但光照到物體　就會反射
進入鏡頭的光
就會成像

有光澤的物品　就像鏡子
可以映照出　各式各樣的事物

剪刀雖然扁平
卻有厚度
它的立體感　閃爍的存在感
展現出　光的不同面貌

仔細觀察倒影
在乳白壓克力板的　倒影中
製造出　不同深淺的光
呈現立體感

圓弧質感
思考各種情況
把平面的
紙立起來
想像成立體物

靜物
是光的建築設計圖

Ph.3

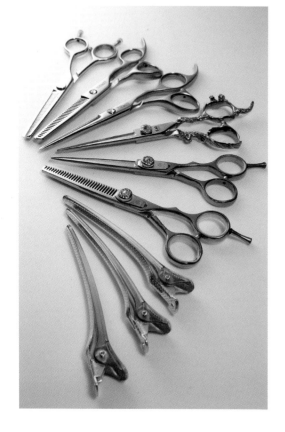

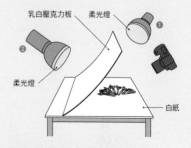

SETTING　[Ph.1] [Ph.2] [Ph.3]

乳白壓克力板　柔光燈

柔光燈　　　　　　　　　　　白紙

展現質感與色彩的燈光

Ph.1 只有燈光❶。從右斜上方照射直光，但順光無法呈現扁平物的立體感，也沒辦法照出金屬質感。

Ph.2 只有燈光❷。用一塊薄的壓克力板覆蓋攝影物，從後方照射燈光❷。剪刀前方產生影子，呈現立體感。光穿透壓克力板後會產生高光，形成金屬質感。一邊觀察剪刀的高光，一邊調整燈光的位置和角度。

Ph.3 燈光❶＋❷。只有燈光❷也能表現立體感和材質感，但前方的髮夾比較陰暗。加入燈光❶，提亮髮夾的顏色。

🔊 燈光：❶ ❷broncolor Pulso G Head＋Standard Reflector P70
📷 相機：Canon EOS 5D Mark II
⚙ 鏡頭：EF50mm F2.5 Compact Macro
1/100秒　f13　ISO100

美髮師
靠一根手指
擄獲客人的心

你的手指
令人舒適
完美默契

我覺得
你很適合當美髮師

要不要
一起吃壽司？

「我明天要開店」

現在偶爾會
想起

手指輕觸
透過頭髮
窺視底下的
藍天白雲

揉捏壽司的手指
唇邊有一顆痣
胸部底下也有

靈活動作
輕盈舞動
與剪刀合而為一
總覺得
你一定能成為
優秀的美髮師

拿起剪刀時
用剪刀裁剪時

冰冷的觸感　柔美的想念
物品乘載著　創作者的思念
物品對使用者來說
也有各自的故事

頭上的柔和暖意
分開髮絲
手指輕柔擺動剪刀
身心舒適　睡意來襲

靜物
是靜止人生的故事

我總是　這麼想著

東京　正中央的公園
在人煙稀少的長椅上
午後的
和煦陽光

攝影即是愛
是傳授愛意的
靜止時光

甘甜氣味
包覆心靈
手指靈巧地
放入縫隙中
彷彿平穩的海浪

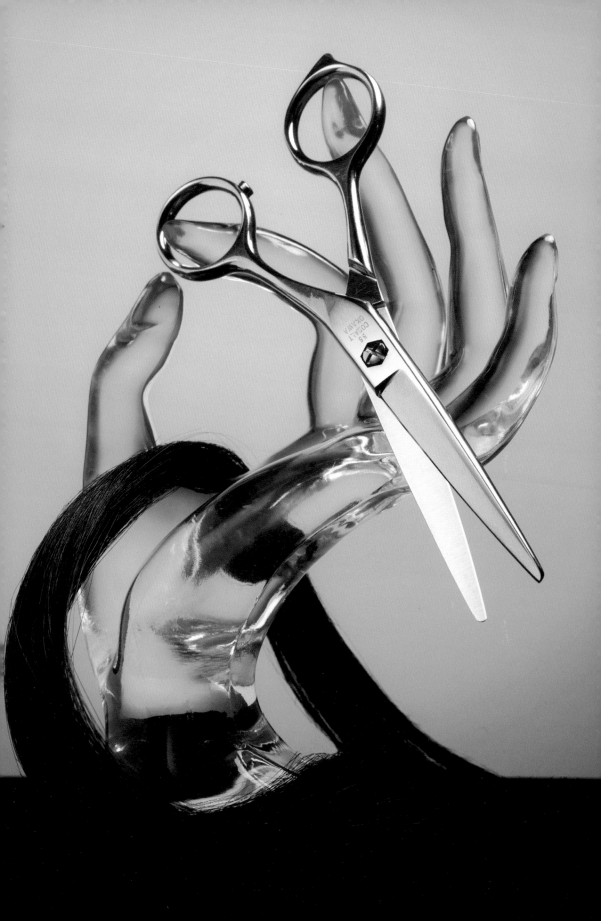

SETTING [Ph.4]

多盞燈光包圍攝影物，製造高光線條

乳白
壓克力板

①

②

④

乳白
壓克力板

③

黑布

燈光❶是背景的漸層專用燈。在標準反光罩上黏貼描圖紙和藍色濾鏡片，架設於乳白壓克力板的後方。

燈光❷是反光罩直光。

燈光❸在反光罩上黏貼描圖紙，透過乳白壓克力板打光。直接將小型燈箱❹放在攝影台，從攝影物的近處照射。

拍攝剪刀這種有多面的反射物時，需要一邊觀察光的反射方向，一邊用多盞燈光在各面製造高光。

🔌 燈光：❶❷❸broncolor Pulso G Head＋Standard Reflector P70 ❹broncolor Boxlite 40
📷 相機：Canon EOS 5D Mark II
🔘 鏡頭：EF50mm F2.5 Compact Macro
　　1/100秒 f16 ISO100

器材佈置與背景燈光

把剪刀放在玻璃製品上。

從壓克力板背景的後方照射藍光。

本篇的攝影物是美髮師的剪刀，藉由玻璃製手模型突顯美髮師的手，掛上剪刀和黑髮。在攝影台上鋪一塊抗反光的黑布。

補充說明，玻璃手模型常用於展示戒指之類的物件。

背景是一塊直立的乳白色壓克力板，在燈光❶貼上描圖紙和藍色濾鏡片，從後方照出微弱的光。

燈光組合

背景燈光❶

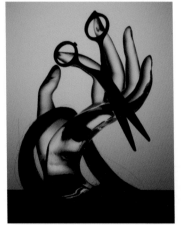

頂燈❷＋背景燈❶

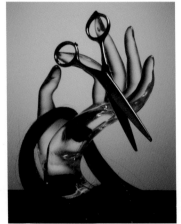

前燈❸＋背景燈❶

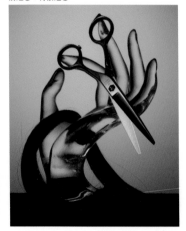

製造高光的
三種燈光功能

燈光包圍攝影物,在剪刀的各角度上製造不同強弱的高光,呈現立體感和金屬感。

燈光❷在接近正上方的位置打光,使用反光板的不發散直射光,突顯剪刀上端邊緣的高光。

前燈❸穿透乳白壓克力板,照出剪刀正面的螺絲及下刀片。雖然上刀片也有照到光,但因為角度的關係,反射光並未進入鏡頭。

側燈❹在上刀片和刀柄下端製造高光。從有點斜後方的位置打光,也能當作呈現手部輪廓的燈光。

整體佈置

側燈❹+背景燈❶

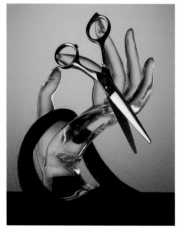

搭配多種燈光,拍攝出 P029的成品(Ph.4)。利用燈光❷〜❹調整高光的強弱變化。

四格靜物

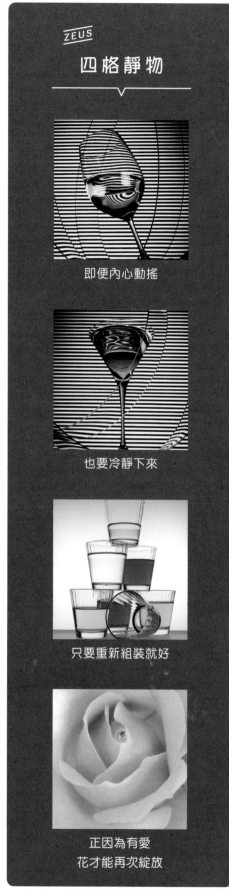

即便內心動搖

也要冷靜下來

只要重新組裝就好

正因為有愛
花才能再次綻放

京子，
試看看只用
杯子和水拍照吧！

由高井哲朗經營的「宙斯俱樂部」。今天跟來攝影棚玩的京子一起拍照，本篇的題目是——杯子與水。藉由閃光燈的高速閃光，在杯中製造暴風雨。後半部同樣嘗試用高速閃光拍攝手法的向日葵形象照，捕捉肉眼無法看見的瞬間畫面，挑戰攝影特有的表現手法。

Ph.1

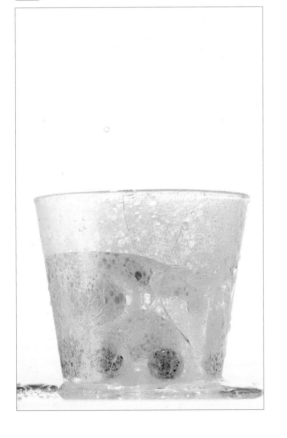

Ph.2

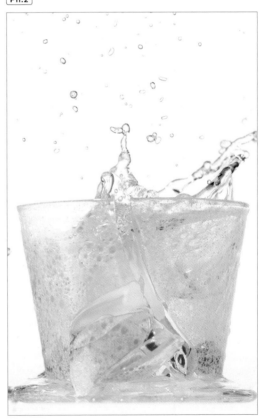

京子
沒受過正規教育
卻很會拍照
這是為什麼呢

「因為我
很可愛啊
所以什麼都辦得到
說不定是　可愛的天才呢」

這邊有一個杯子
拍拍看杯子吧
主題是　杯中的暴風雨

在平凡的日子裡　突然來襲
就像現在的新冠肺炎疫情
突然發生　出乎意料的大事

風浪動搖著內心
漣漪轉為暴風雨
只有　杯子與水
的「照片」
去挑戰APA攝影獎吧

「咦　什麼
你要我報名　APA AWARD嗎」

APA AWARD 2022
主題是「照片」
九月開始徵件
加油喔

這只是暫定的標題
拍完「照片」
再重新命名吧

被微不足道的小事
動搖內心
這就是人生

靜物
凝結的一瞬間　也能成為照片

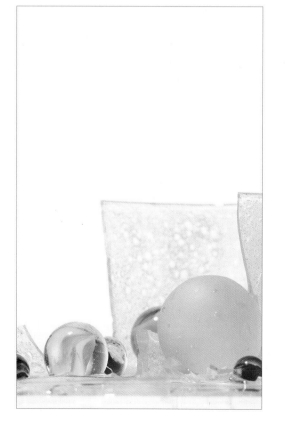

Ph.3

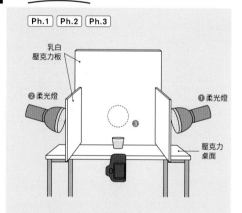

Ph.1　Ph.2　Ph.3

乳白
壓克力板

❷柔光燈　　❶柔光燈

❸

壓克力
桌面

用高速閃光拍出靜止的水

在杯子裡裝水，在兩側立起壓克力板，並且照射
柔光燈。燈光❶是主燈，燈光❷較弱。燈光❸穿
過壓克力板，增加背景的亮度和杯子的透明感。
閃光燈的閃光速度設定為1/3200秒，從上方捕捉
玻璃球落下的瞬間。
Ph.1 快門時間稍慢，Ph.2 時間剛好。Ph.3 重
複拍攝，拍下杯子破裂的畫面。將三張照片擺在
一起，可以看出杯子從內側爆裂。

🔊 燈光：❶❷❸broncolor Pulso G Head＋Standard
Reflector P70
📷 相機：Canon EOS 5D Mark II
⚙ 鏡頭：EF100mm F2.8L Macro IS USM
1/100秒　f8　ISO100

姐姐活力充沛
就算大步奔跑
還是一臉清爽　真有男子氣概

我滿身是汗　真是丟臉
大顆汗珠　滴落塵土

啊　是鬼的足跡
葉影搖曳　土壤隆起
愈來愈多　糟了　快逃
蔓延不絕的
莖上突刺

快跑　跑遠一點
這次別再被抓了

這是什麼
是雨滴
明明是晴天　怎麼會下雨
是太陽雨嗎

一起逃到有點遠的
祕密基地吧
把薯葉當傘撐

姐姐替我當誘餌
趁傾盆大雨前
趕緊躲進去

雨聲嘈雜
颯颯咻咻
轟轟落地

落雨斜飛　終於放心
陽光穿過葉子的縫隙

陽光落在　大大的雨滴上
這是太陽雨啊
不是黑暗中的星星
而是藍天中的閃亮之星

姐姐說
雨停的時候
是很美好的瞬間

閃閃發光
彩虹橋
夏天最美好

在正中午嬉戲　玩得滿身大汗
遍地的太陽花
馬上就要　和我最愛的姐姐
一起畢業

我必須尋找　新的天地
不斷奔跑
把握機會
出人頭地

活下去

瞬間的喜悅

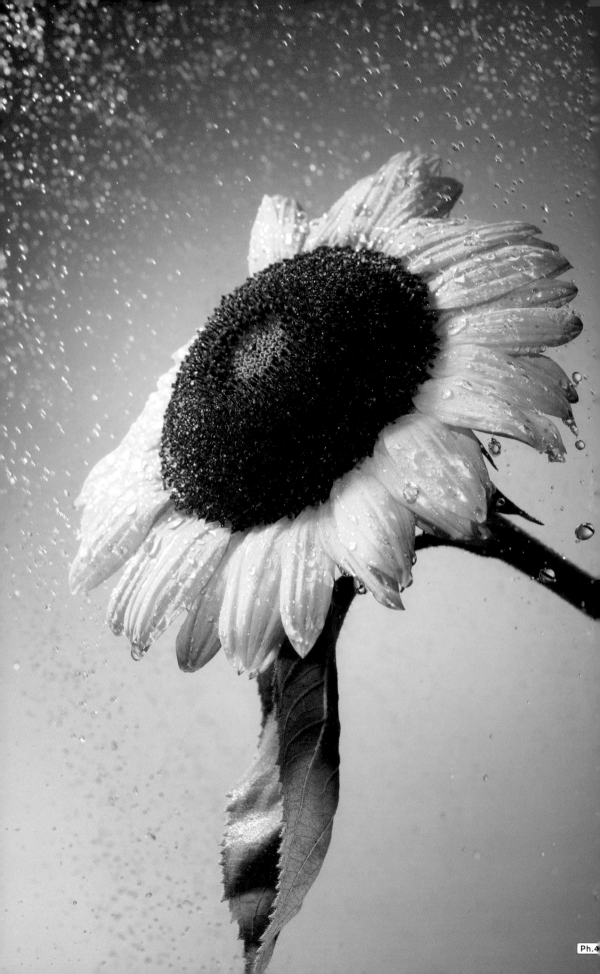

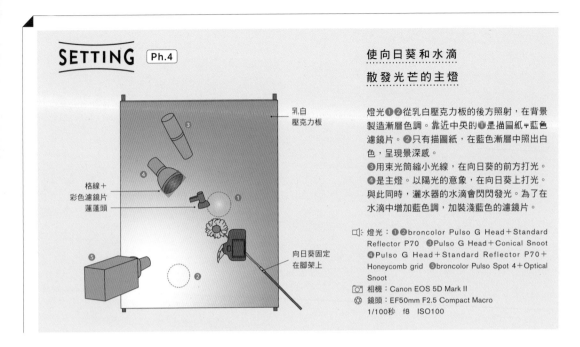

SETTING [Ph.4]

乳白
壓克力板

格線＋
彩色濾鏡片
蓮蓬頭

向日葵固定
在腳架上

使向日葵和水滴
散發光芒的主燈

燈光❶❷從乳白壓克力板的後方照射，在背景製造漸層色調。靠近中央的❶是描圖紙＋藍色濾鏡片。❷只有描圖紙，在藍色漸層中照出白色，呈現景深感。
❸用束光筒縮小光線，在向日葵的前方打光。
❹是主燈。以陽光的意象，在向日葵上打光。與此同時，灑水器的水滴會閃閃發光。為了在水滴中增加藍色調，加裝淺藍色的濾鏡片。

💡 燈光：❶❷broncolor Pulso G Head＋Standard Reflector P70 ❸Pulso G Head＋Conical Snoot ❹Pulso G Head＋Standard Reflector P70＋Honeycomb grid ❺broncolor Pulso Spot 4＋Optical Snoot
📷 相機：Canon EOS 5D Mark II
⊚ 鏡頭：EF50mm F2.5 Compact Macro
1/100秒 f8 ISO100

器材佈置…萬全的防水措施

用水當作攝影素材時，要避免水花潑到器材。架好燈光後，仔細用塑膠帶或壓克力板覆蓋周圍，在相機前面放一塊高透明度的玻璃板。
通常會用大盆子接住灑落的水，但高井攝影研究所經常在拍攝中用到水，所以地上有裝設排水孔（右方照片）。

燈光組合

背景：燈光❶❷

A

用束光筒在前方打光：燈光❶❷❸

B

照射頂部燈光：燈光❶❷❸❹

C

高速閃光攝影

在防水塑膠袋的上方，用蓮蓬頭往向日葵上灑水。閃光燈的閃光速度設定為1/3250秒。

閃光速度1/125秒

閃光速度1/3250秒

在水的畫面表現上，閃光燈的閃光速度是重要關鍵。如果想拍出水的動態感，將閃光速度調慢；想捕捉水的形狀或瞬間動態時，速度調快。

用聚光燈增色：燈光①②③④⑤

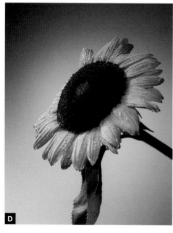

A 背景以藍色和無色燈光製造漸層感。
B 在向日葵的前面用束光筒打光。
C 用頂部主燈營造陽光照射的感覺。
D 聚光燈加裝橘色濾鏡片，在花瓣上添加淡淡的紅色，拍攝完成。顏色深度比照片 C 更明顯。這張進階照片是「讓靜物吸引眾人目光」的祕訣。

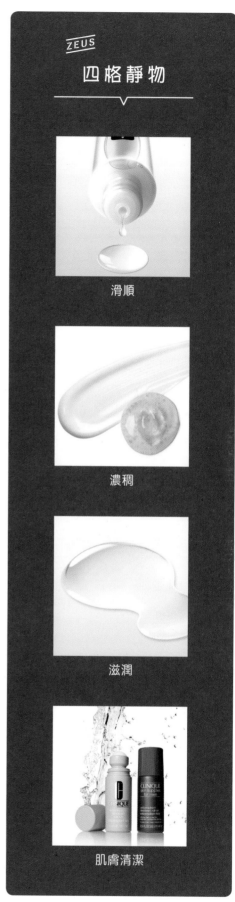

ZEUS
四格靜物

滑順

濃稠

滋潤

肌膚清潔

06

〈 主題 〉

鞋子與青蛙

麻里說過

今天要拍鞋子

對吧？

就讀日本大學藝術學部攝影系的四年級生（＊）尾之內麻里，今
天帶著新買的鞋子來到攝影棚，想用教科書的基本燈光技巧拍攝
學校作業。不過，麻里不只帶了鞋子，還帶了⋯⋯。

＊2021年撰文時間。

Ph.1

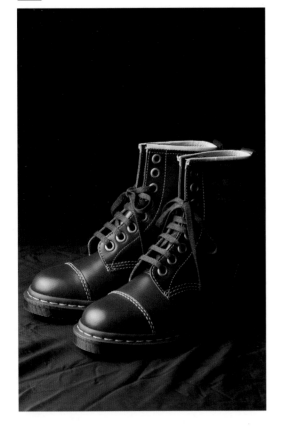

Ph.2

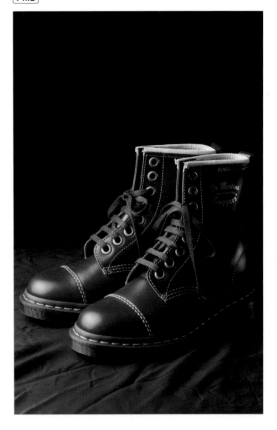

麻里說過
今天要拍鞋子　對吧

「是啊
我努力存錢
買下Dr. Martens
剛好可以用來
拍學校的廣告作業
所以就帶過來了
希望老師能教我
教科書上的打光方式」

那麼　首先從主燈開始
決定燈光的方向
以及整體畫面的基本亮度

只要一盞
自行車燈
就能照出強制閃光

但如果想增加亮度
就要加入其他燈光
這次的畫面
可以採用這個亮度

最後加上　強調燈
就能在畫面中
製造強調重點

是說　麻里
妳今天帶了一位
很特別的朋友呢

「老師　請看」
手上是小巧玲瓏的
握飯糰喔

麻里的寶物
是個奇妙的生物

牠縮成一團
有點恐怖

沒錯喔

那不然　拍完教科書的照片後
也讓妳的朋友
一起加入
展開冒險故事吧

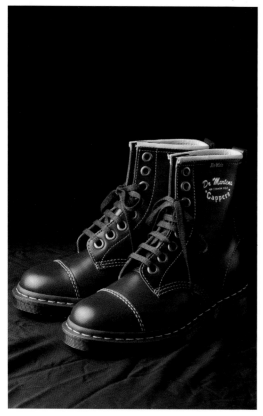

Ph.3

SETTING　Ph.1　Ph.2　Ph.3

黑布
柔光罩
❷ 柔光燈
❶

柔光罩的角度和位置是關鍵

把一塊黑布當作背景和基底，放上鞋子。

Ph.1 只用後燈❶。一盞燈也能在整個鞋子上打光，但LOGO會變暗，不夠明顯。

Ph.2 用貼有描圖紙的燈光❷照射前方，從右斜後方在LOGO的部分打光（無柔光罩）。

Ph.3 在燈光❷和鞋子之間裝一個平面式柔光罩，佈置完成。這個柔光罩可以擴散燈光❷，同時反彈燈光❶的光以達到反射效果。調整柔光罩的角度和位置，找出能展示漂亮的LOGO金色文字的定點。

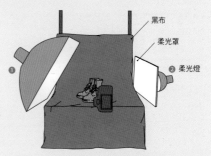

🔊 燈光：❶ broncolor Pulso G Head＋Softbox 60 x 60 cm
　❷broncolor Pulso G Head＋Standard Reflector P70
📷 相機：Canon EOS R6
⚙ 鏡頭：TS-E90mm F2.8L Macro／1/100秒　f16　ISO160

我的年少時期
曾經長期住院

盲腸出問題
險些就要上天堂了

那時還是每天
在大自然裡
來回奔跑的年紀
被限制在床上是一件
令人難以想像的事

每天　百般無聊
令人難以忍受

就在那時
我遇見了湯姆和哈克

他們總是隨心所欲
非常自由奔放

就算躺著
還是可以經常冒險
四處遊玩

我的大腦就是宇宙
五花八門的世界突然浮現

雖然肚子會痛
但腳卻活蹦亂跳　精神奕奕
我穿上喜歡的鞋子
不斷往上爬
阿爾卑斯山　喜馬拉雅山
我還爬過哪座山呢

牢固的鞋子最好穿
皮革很厚實
可以用力踢開石頭
不過穿起來比較重

今天要去哪呢
從溯溪開始嗎
好像有點起霧了
但前面很明亮　努力前進吧
目標是　找到寶藏

雖然有人說
人生就是要
背著沉重的行囊
向前行

但我才不管呢
既然最後都要　跟宇宙合而為一
我更要開心生活
度過
玫瑰色的人生

正向思考
明天是好天氣
世界和平
LOVE & PEACE
輕輕鬆鬆　向前邁進吧

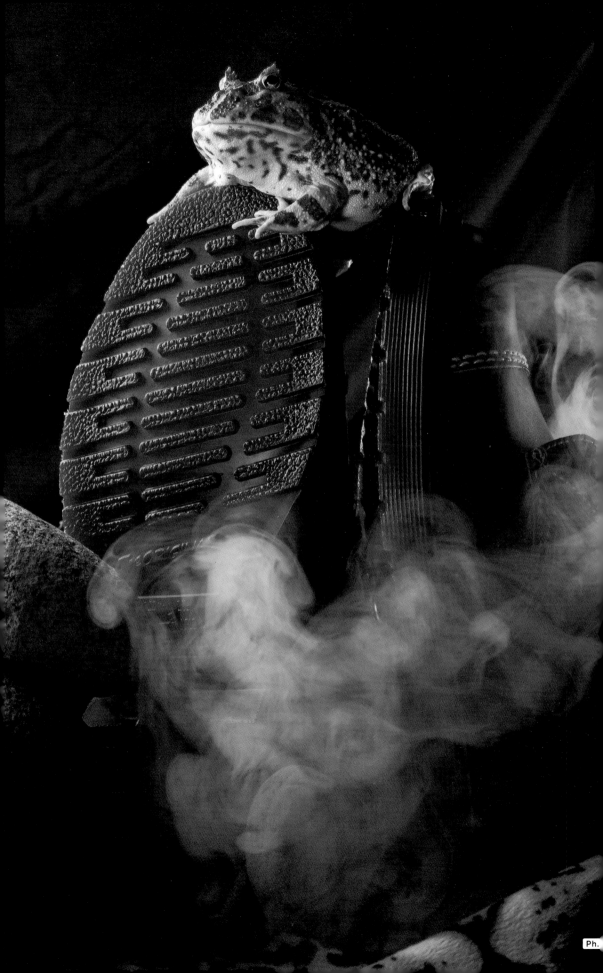

Ph.

SETTING [Ph.4]

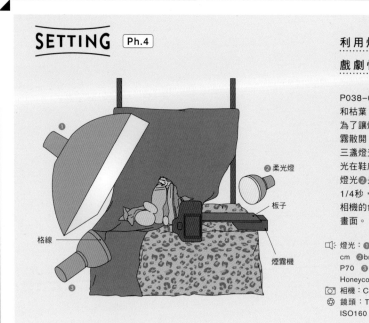

❷ 柔光燈

板子

格線

煙霧機

❶

❸

利用煙霧製造
戲劇性效果

P038–039的布景配置。加上豹紋布料、石頭和枯葉,增加情境感。在右前方裝設煙霧機。為了讓煙霧在攝影物的前方飄動,且不能讓煙霧散開,要在噴口上方蓋一塊黑色板子。使用三盞燈光,新加的燈光❸是主燈。使用格線聚光在鞋底照出高光。補光燈❶是強制閃光燈。燈光❷是強調燈,從右側打光。快門速度設定1/4秒,藉此將朦朧柔和的煙霧感表現出來。相機的色溫設定是7000K,拍出略帶紅色調的畫面。

📢 燈光:❶ broncolor Pulso G Head+Softbox 60×60 cm ❷broncolor Pulso G Head+Standard Reflector P70 ❸Pulso G Head+Standard Reflector P70+Honeycomb grid
📷 相機:Canon EOS R6
⚙ 鏡頭:TS-E90mm F2.8L Macro/1/4秒 f16 ISO160

特別嘉賓:青蛙與移軸鏡頭

特別嘉賓是麻里的寵物,南美角蛙小芋。完成燈光架設後,放入青蛙並開始拍攝。青蛙意外得乖巧,綠色和深褐色之間的對比感很上相。
另一位特別嘉賓是跟Canon借來的移軸鏡頭TS-E90 mm F2.8L Micro。使用轉接環,將移軸鏡頭裝在RF轉接環相機R6上。移軸鏡頭會根據小芋的位置改變焦距,進行細部對焦。

燈光組合

主燈❸

A

強制閃光燈❶

B

強調燈❷

C

佈置戶外場景

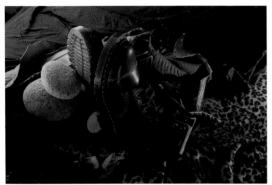

依照鞋子的形象，加入圍石、枯葉等擺設。

讓煙霧發光的燈具

強調燈❷不僅能在攝影物的右側製造高光，還能利用逆光照出發亮的煙霧。拍攝煙霧或水花時，應該採用可發揮效果的燈光組合（右方照片，燈光❷+煙霧）。

下方照片是範例使用的煙霧機TOMSHINE 400W。

燈光❶❷❸

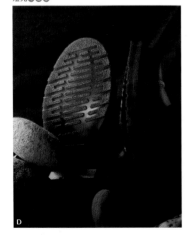

A 用格線燈❸在鞋底製造高光。
B 用補光燈❶照亮整體。
C 強調燈❷從斜後方打光。
D 搭配使用燈光❶❷❸，佈置完成。放入青蛙小芋並釋放煙霧後，正式開拍。

ZEUS

四格靜物

規律整齊

溼潤

清爽

天生一對

〈主題〉
酒杯中的
礦泉水

LET'S CHALLENGE
ZEUS'S STILL LIFE MAGIC

緒方，

我們今天要拍

礦泉水喔！

這次要拍攝工作用的照片，由攝影師兼修圖師緒方徹也擔任助手，為
Fujisan Winery的「Shizen礦泉水」拍攝裁切專用的商品照及形象照。
在不加熱的自然狀態下，將硬度33mg/ℓ（超軟水）的富士山水直接倒
入酒瓶。

Ph.1

Ph.2

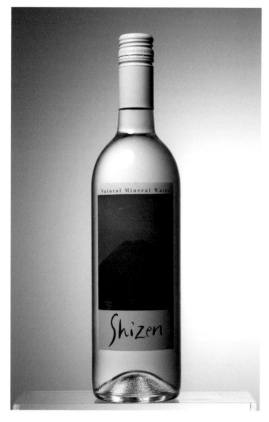

緒方　我們今天
要拍礦泉水喔
把水倒進酒瓶
好像白酒呢

一開始
先呈現酒瓶內的透明感
背景是直立的　乳白色壓克力板
之後再打光
營造弧形的立體感

酒瓶和壓克力背景
之間的距離　很重要
尋找適當的位置
讓玻璃酒瓶的厚度
形成美麗的邊緣線

接下來要展示酒瓶
思考該如何製造高光
要圓形　還是條狀？
這次選擇圓形吧
再來還有　酒標
可以直接露出
漂亮的酒標
不過有點暗呢
在下方打光吧
儘量別讓畫面
太平面

這樣一來
燈光暫且完成了
檢查酒瓶下方的　高光
以及多餘的倒影
避免過曝

最後
為了精確表現各個細節
請在部分打光
並且利用修圖重新組合
再次調整畫面

後續的修圖作業
就麻煩你了
緒方君
因為你的
完美作業
真的幫了我一個大忙

完成後的去背照片

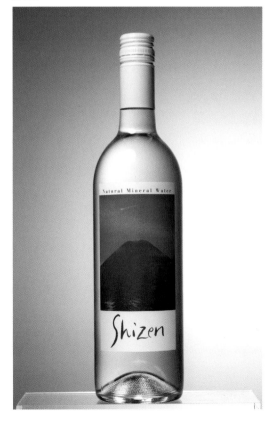

[Ph.3]

SETTING

[Ph.1] [Ph.2] [Ph.3]

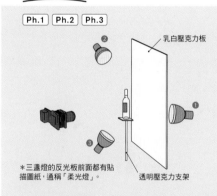

乳白壓克力板

＊三盞燈的反光板前面都有貼
描圖紙，通稱「柔光燈」。

透明壓克力支架

展現透明酒瓶的邊緣線條
剪裁專用攝影

Ph.1 在乳白色壓克力板後方裝設燈光❶。攝影物、壓克力板和燈光的距離很重要。分別調整距離，照出酒瓶的輪廓陰影，呈現立體感。

Ph.2 主燈❷增加酒瓶前方的亮度，在酒瓶上半部的曲線部分照出高光。

Ph.3 加入燈光❸，增加酒瓶的亮度。實際拍攝時，完成燈光配置後，要微調每一盞燈並且分開拍攝。之後再用Photoshop的圖層合併功能，合成一張照片。

📢 燈光：❶❷❸ broncolor Pulso G Head＋Standard Reflector P70
📷 相機：Sinar X＋Hasselblad H3D II50
⚙ 鏡頭：Nikon Nikkor AM＊ED 120mm F5.6
1/100秒　f16　ISO100

真好喝
這是來自
高原的贈禮
攀登　高山
跌落　深谷
雙手撈起
一飲而盡

在陡峭高山的　山谷之間
建造水壩
汗流浹背的身體
吹拂舒適的涼風
喉嚨沁涼無比

早晨的和煦陽光
穿透窗簾　十分舒適

倏忽之間　山谷間甦醒

美麗的Shizen
藍色酒標
玻璃瓶裡的水
有如白酒

我在山上長大
喝過很多
山泉水
來自高山的　雪融水
大地是濾水器
緩緩流過
打磨出美麗的模樣

彷彿
被高山環抱
的感覺
在大自然中　緩緩地
清涼透明

現在　就在這裡
滋潤柔和
身心舒暢
味道甘甜

興奮的暴風雨
是翱翔於天空的
絨毛地毯
柔軟舒適
美好的時光

幸福愉快的心情
讓喉嚨變成沙漠
這時
水溜入喉嚨
彷彿
高山空氣的擁抱
涼爽舒暢

如同
墜入愛河的青年
閃閃發光　與幸福合而為一

就像我的一部分
平穩地　融入我的身體

人的身體
大部分是由水組成
水融入身體
感覺真舒服
極致幸福　惹人憐愛

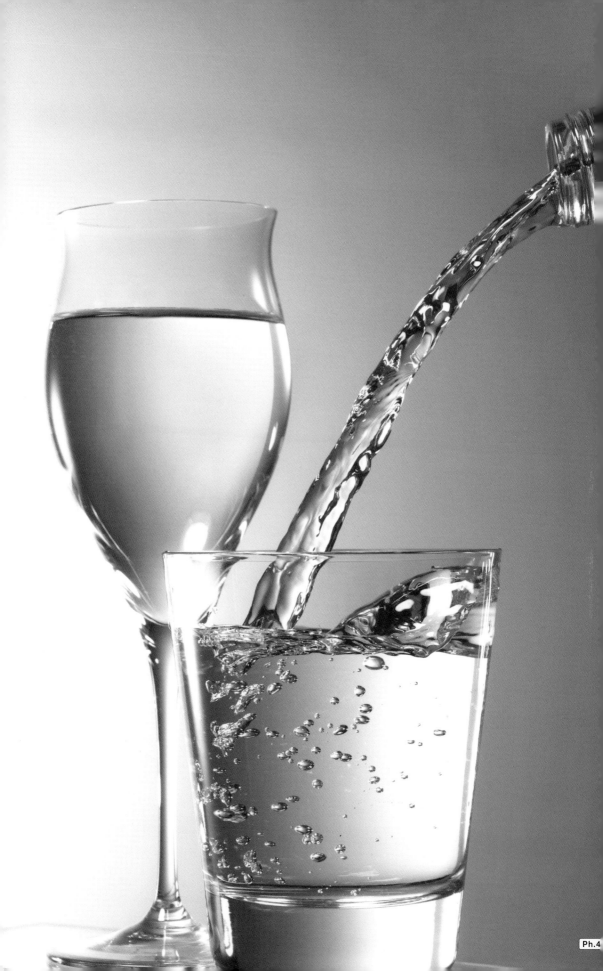

SETTING Ph.4

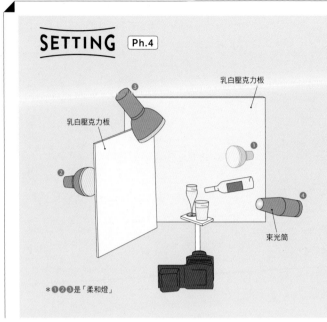

乳白壓克力板

乳白壓克力板

束光筒

＊❶❷❸是「柔和燈」

藉由透光與高光
營造出穿透窗簾的晨光

以晨光灑落床邊的桌子為意象。先在玻璃杯中倒入半杯水，將酒瓶倒水的瞬間拍下來。閃光燈的閃光速度是1/7500秒，拍出靜止的水。P047的成品是在拍攝後用Photoshop將色調改成偏藍色，藉此強調水的透明感。

❶在壓克力板的後方打光。在板子上照射斜斜的光，從側面製造亮暗的漸層效果，突顯玻璃杯內部的立體感。

利用❷❸❹照出高光。❹用束光筒打上局部燈光，稍微往上照，讓倒入的水產生高光。

🔊 燈光：❶❷❸broncolor Pulso G Head＋Standard Reflector P70 ❹broncolor Pulso G Head＋Conical Snoot
📷 相機：Sinar X＋Hasselblad H3D II50 🔎鏡頭：Nikon Nikkor AM＊ED 120mm F5.6／1/100秒 f16 ISO100

攝影工作專用相機 Sinar X + Hasselblad H3D II-50

這次使用「攝影工作專用相機」進行拍攝。4×5 Sinar X搭配數位機背Hasselblad H3D II-50。Sinar X具有擺動、傾斜、上升、下降等功能。看著對焦屏，調整右側的把手。以前需要用放大鏡對準對焦屏來確認，但數位攝影可以將畫面傳到螢幕上確認。

燈光組合

燈光❶

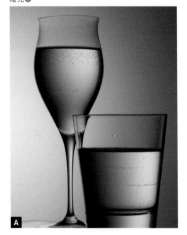

燈光❶＋❷

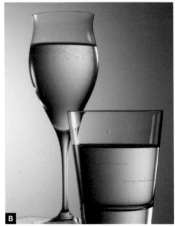

燈光❶＋❷＋❸

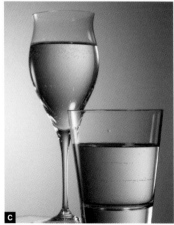

後燈＋三盞燈

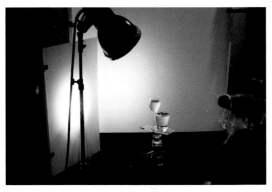

後燈搭配三盞燈。攝影物是透明玻璃杯（以及水），因此只用後燈照出背景的漸層效果，以及酒瓶內部的亮度基底，並用剩下的三盞燈加入高光。

背景的漸層效果，從壓克力板的後方由左至右斜向打光（相機視角是由右而左），拍出早晨陽光穿透窗簾的感覺。

左燈❷穿透壓克力板，打出大範圍的光，在玻璃杯的側面製造縱向高光。在燈具上罩一層塑膠袋，以免被水潑到。

燈光❶＋❷＋❸＋❹

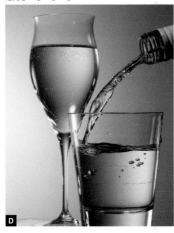

A 後燈。攝影物是透明的，只要利用後燈的透光效果就能照亮整體。
B 側燈❷利用穿透壓克力板的平面光源，在玻璃杯上照出縱向高光。
C 利用❸在玻璃杯邊緣加入高光。
D 右側的束光筒❹稍微往上傾斜，在倒出的水上增添高光。同時在前方玻璃杯的右側面上方製造高光。

ZEUS
三格靜物

又白又圓的　雞蛋
外層堅硬　內層黏稠

還不知道會孵出什麼
像大腦活動一樣
翻滾轉動
利用不同角度的光　不斷變化樣貌

人大概也是這樣
想要散發光芒時
一定能閃閃發亮

Other Cut Gallery___Part 1

在每次的拍攝中，我們不僅會拍攝文章中的成品照，有時還會改變佈置，
或是偶爾拍攝「物品」搭配人物的額外照片。
以下介紹的作品也包含本次的嘉賓。

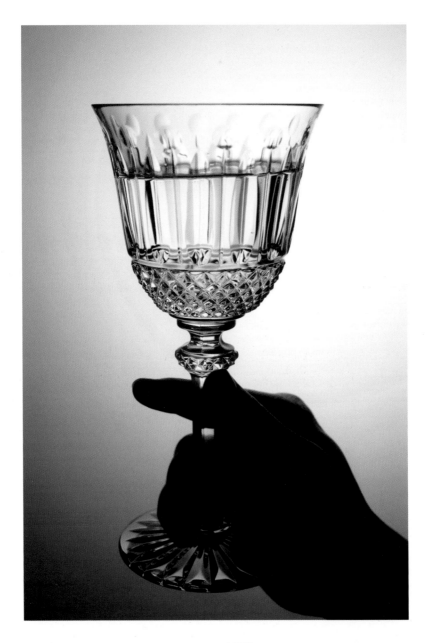

上方照片
【P007 雕花玻璃杯】　在酒杯裡倒白酒，讓模特
兒拿著酒杯。器材配置與P007相同。減少左右及
後方燈光的輸出量，降低背景周圍的亮度。手是
剪影，玻璃杯才是主角。

右頁照片
【P035 向日葵】　原本的攝影概念是「年少時
代的夏日回憶」，因此嘗試以同樣的燈光手法拍
出少年的剪影。向日葵上的燈光角度不會影響背
景，當人物站在向日葵和背景之間時，就能拍出
人像剪影。

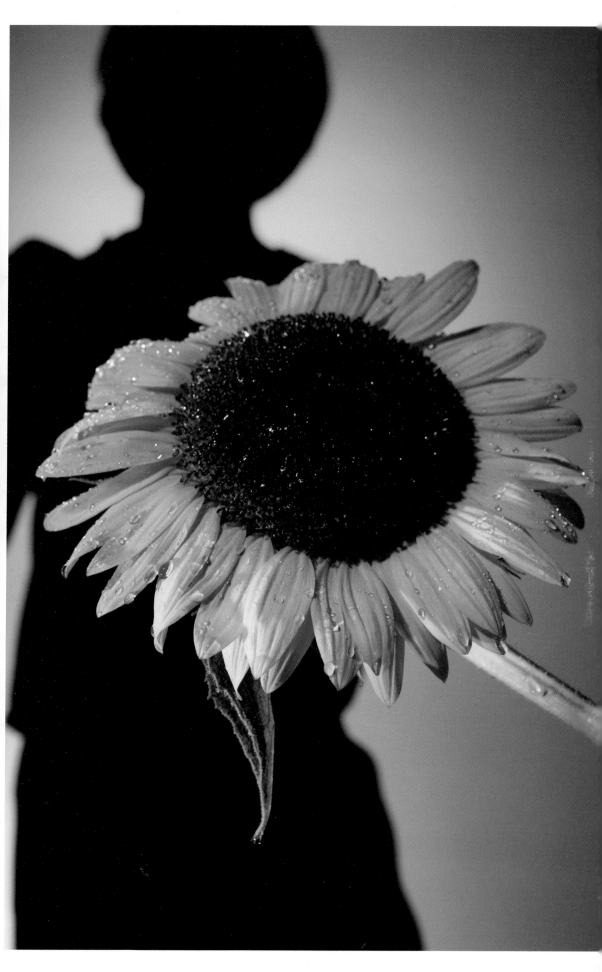

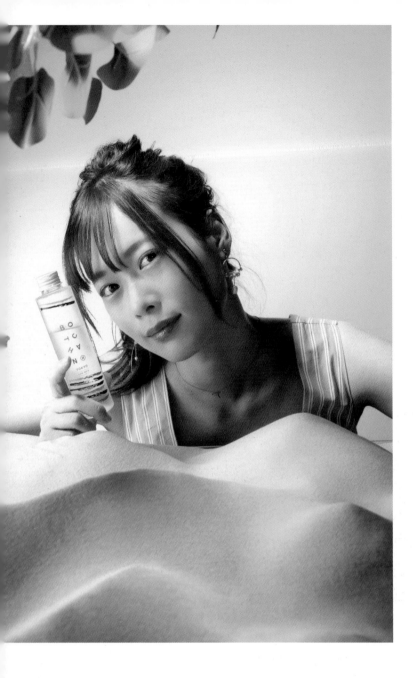

拍攝肖像專業雜誌「PASHA STYLE」的YouTube影片。宙斯高井以靜物攝影為主題（攝影物），搭配模特兒進行拍攝與直播。

左方照片
【P015化妝水的瓶子】
沙子和布景上方的水族箱保持不動，用一盞燈從左斜上方照射模特兒，製作出廣告海報的風格。

右頁上方照片
【P032水的高速攝影】
【P047礦泉水】
用閃光燈的高速閃光拍攝模特兒和水。左方照片，手握著杯子，在杯裡放入透明玻璃珠。右方照片，在空中割破水球，捕捉水潑到模特兒的瞬間。
髮型：相川エコ

右頁下方照片
【P029美髮師的剪刀】
靜物攝影使用的是透明假手，這裡則讓模特兒拿著剪刀。閃光燈＋鎢絲燈×長時間曝光。用閃光燈的瞬間光捕捉靜止的畫面，再用鎢絲燈照射固定光，移動相機並拍出晃影。
髮型：Miyuki Okishima

模特兒：七瀨まりあ
Twitter@maria212124257
Instagram@maria_tan1212

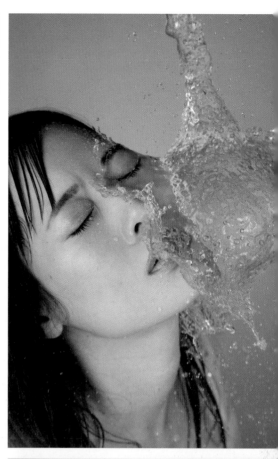
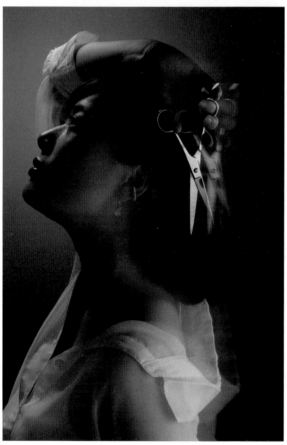
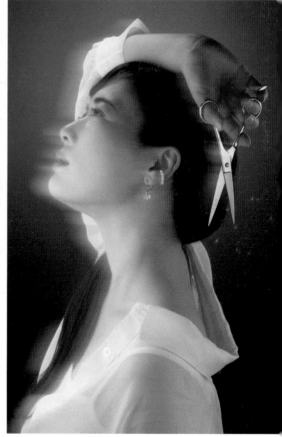

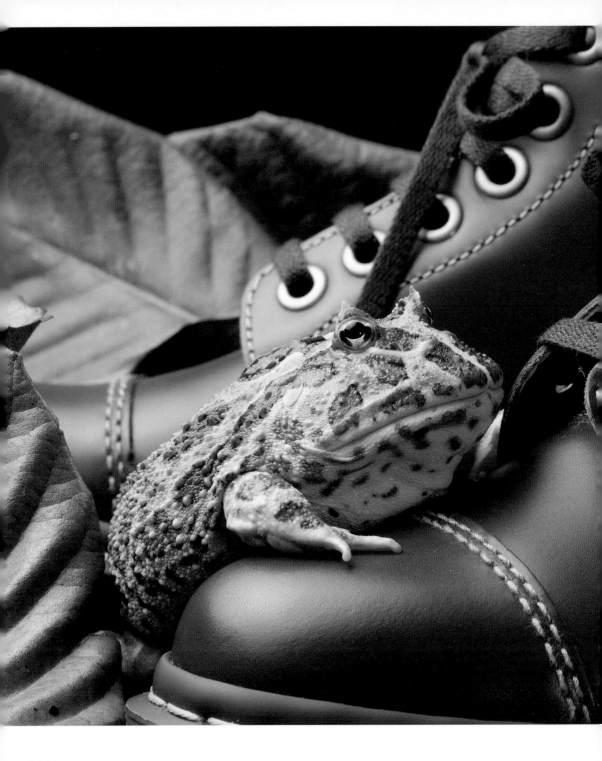

左方照片
【P041鞋子與青蛙】
採用P041的器材佈置，以南
美角蛙小芋為主體，由來賓尾
之內麻里拍攝。

右方照片
拍攝「PASHA STYLE」的
YouTube影片。妝容是南美角
蛙風格。
髮型：Ellie
模特兒：七瀬まりあ

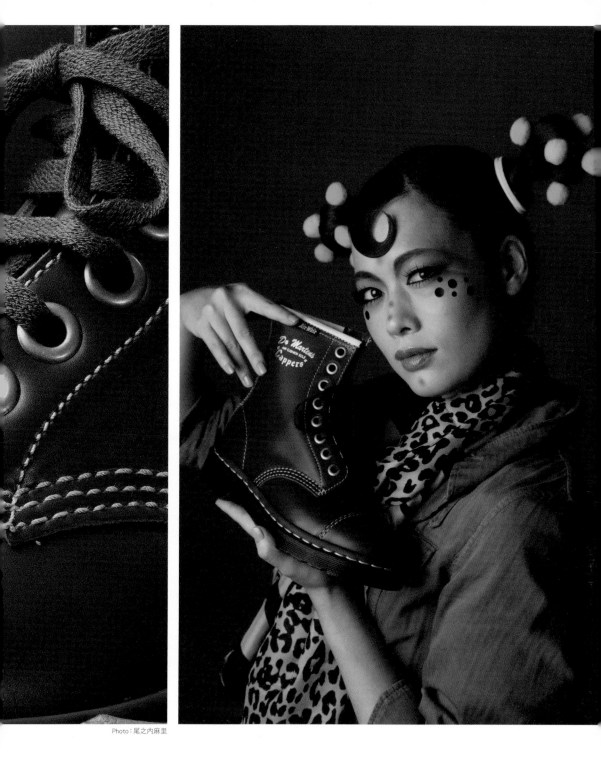

Photo：尾之内麻里

永井，

讓我看看瑪德蓮蛋糕

的拍攝示範吧！

這裡是高井哲朗經營的「宙斯俱樂部」。本篇將拍攝瑪德蓮蛋糕，由法國科梅爾西公認的瑪德蓮蛋糕大使壁谷玲子製作。首先，請經常拍攝食品的攝影師永井啓介，為我們示範基本的桌上攝影。接著，再由宙斯高井哲朗添加乾冰拍攝形象照。此外，也可以拍出有季節感或聖誕氛圍的照片。

Ph.1

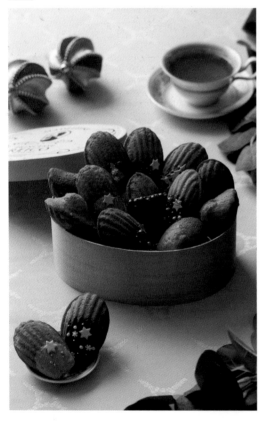

Ph.2

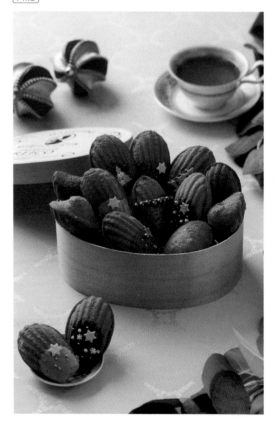

永井成為自由攝影師
好一段時間了吧
作品量豐富　工作也很順利
聽說食物相關案件也很多
今天要拍攝瑪德蓮蛋糕
示範給我看看吧

大部分的食品相關案件
都要在製作現場　或店內拍攝
但這次卻是棚拍

「是的
所以我會在拍照時
運用自然光
像是窗邊的柔和陽光
我也很常用　閃光燈攝影
首先要在整體打光

主燈是
控光傘　或是燈箱
製造出　柔和美麗的光
儘量減少疊影」

「然後
為了拍出美味的感覺
要重現食物的顏色
用強調燈照光
為了讓焦點
更朦朧柔美
放大光圈
使周圍更模糊」

「拍出自己
也很想吃的感覺
是最優先的考量

要以這樣的心情
來拍照」

這就是
拍出美味食物的
基本技巧

我很努力面對
拍攝工作
這是我攝影技術
進步最多的地方

永井啓介

1987年出生。東京工藝大學藝術學部攝影系畢業。
師從高井哲朗。曾任職於廣告攝影公司，隸屬於
（有）永井攝影工作室。據點位於東京下北澤，以
商業攝影為主，從事商品及美食等廣告攝影工作。

Webサイト：keisk.jp/
Instagram：@kei5k

Ph.3

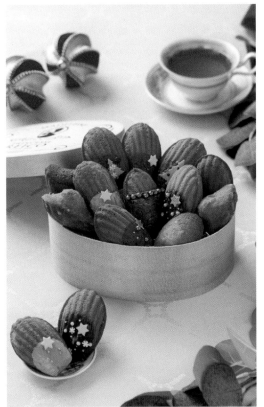

Photo：永井啓介

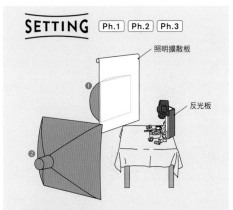

SETTING　Ph.1　Ph.2　Ph.3

照明擴散板

反光板

半逆光主燈，
前方以反光板製造陰影

Ph.1　在柔光燈箱❶的前面裝上柔光罩（照明擴散板），以柔光為主燈。從斜後方照射半逆光是美食的基本拍攝手法。

Ph.2　在攝影物的右前方立起反光板，藉此營造陰影。

Ph.3　加入燈光❷，調整瑪德蓮蛋糕的色調及整體亮度，佈置完成。
順帶一提，茶杯中的紅茶必須打光，否則顏色會太深；刻意使用淡茶，拍出恰到好處的顏色深度。這是美食的拍照小技巧。

燈光：❶❷ broncolor Pulso G Head＋Softbox 60×60
相機：Canon EOS 5D Mark II
鏡頭：EF100mm F2.8L Macro IS USM
1/125秒　f6.3　ISO100

秋天　突然來臨
紅茶　瑪德蓮蛋糕
美好的　秋季休憩時光

馬塞爾　普魯斯特
《追憶似水年華》其中一節

「我舉起茶匙
將一小塊用茶湯浸軟的
瑪德蓮送進嘴裡
就在那口混合著
蛋糕碎塊的茶湯
觸及上顎那瞬間
我全身一陣輕顫
全神貫注於
出現在我身上的
非比尋常現象」

那是一種　奇妙的幸福感受
幸福記憶一點一滴地復甦
味覺與嗅覺　呼喚記憶

法國科梅爾西公認的
瑪德蓮大使　壁谷玲子小姐
一邊說著這段故事
一邊將烤好的點心　遞給我

溫暖的
柔軟的
幸福的
貝殼型瑪德蓮

奶油　雞蛋　砂糖　麵粉
檸檬果皮　簡易材料
再加上　滿滿的愛
滿滿的一口　放鬆舒壓
美味無比　身心舒暢
在嘴裡化開　恍惚陶醉

智慧掌管
有意識的記憶

但是　無意識的記憶
是無形的　思想助力
某種氣味　陽光照射　某種味覺
或是觸覺
體驗微小感受的　一瞬間

突如其來　從遺忘的深淵
伴隨著　美好的幸福
再次喚醒　過去的畫面

普魯斯特創造的思想論
這些複雜的話題
為我的身體
帶來愉悅感

如果文學　能讓人感到愉快
那就太好了
對美味的追求
是人生中的　幸福快感

照片是一種紀錄嗎
記憶嗎
還是身體的愉悅幻想呢
嘗試將食物的美味　表現出來吧

漫漫長夜　就此展開
或許可以　讀一本長篇小說

瑪德蓮製作
壁谷玲子
Web：www.madeleinejapon.com/
Instagram：@madeleine_princesse
blog：ameblo.jp/reiko-kabeya/

內文引用
馬塞爾・普魯斯特著，陳太乙譯。
引自《失われた時を求めて》（岩波
文庫）第一卷「斯萬家那邊」。

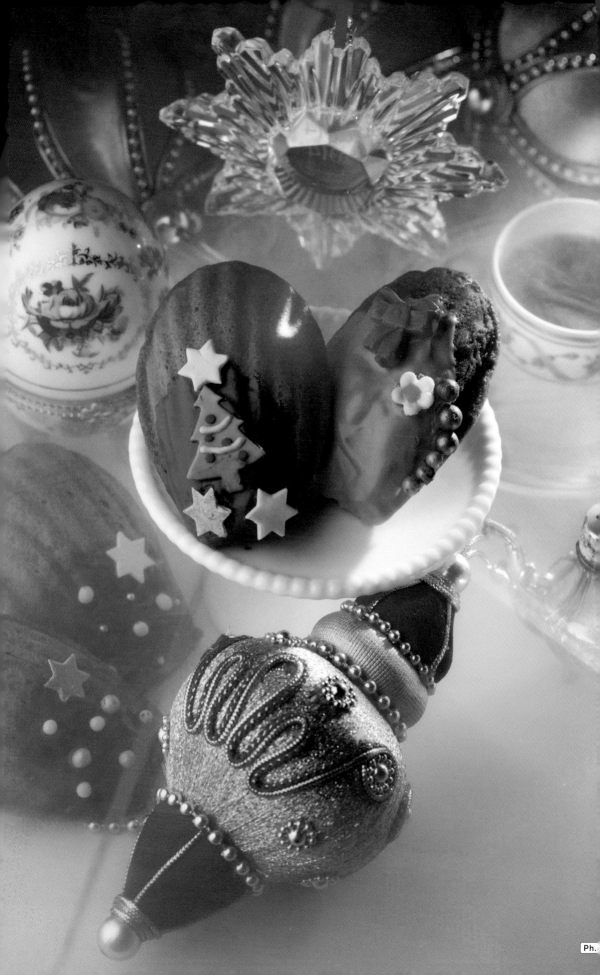

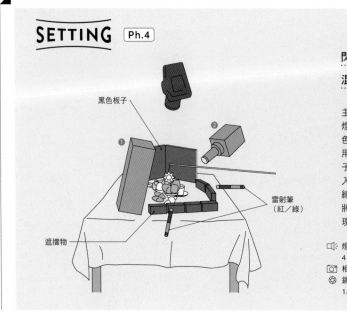

SETTING Ph.4

黑色板子
❶
❷
雷射筆
（紅／綠）
遮擋物

閃光燈與雷射筆的
混合光，以1／4秒曝光

主燈是桌上的小型燈箱❶。從右後方照射聚光燈❷，使用跟雕花玻璃杯（P006～）一樣的彩色濾鏡片，對著玻璃星星附近打光。

用遮擋物（用黑色膠布包覆壓克力磚）和黑色板子包圍攝影物，做出一個池子。在池子區域注入乾冰的「煙霧」（水煙），以雷射筆增加光線，開始拍攝。

將雷射筆固定光的顏色及「煙霧」的朦朧感呈現出來，快門速度設定為1/4秒。

燈光：❶broncolor Boxlite 40 ❷broncolor Pulso Spot 4＋Optical Snoot
相機：Canon EOS 5D Mark II
鏡頭：EF100mm F2.8L Macro IS USM
1/4秒　f8　ISO100

小型燈箱與聚光燈

左：主燈❶
將小型燈箱在放桌上，燈面傾斜，遮住攝影物。

右：聚光燈❷
裝上彩色濾鏡片，用細長的棒子吊掛玻璃星星，在星星的中央照射彩色聚光燈。

燈光功能

燈光❶ 造型燈 OFF／只開聚光燈

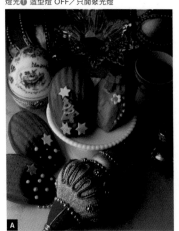

A

燈光❶ 造型燈 ON／聚光燈＋造型燈

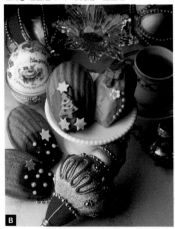

B

燈光❷ 彩色聚光燈

C

乾冰與雷射光的效果

在水壺裡加入乾冰和熱水後會產生「煙霧」，只讓煙霧流入障礙物包圍的區域。乾冰的「煙霧」比重較高，堆積在底部。

手拿雷射筆四處照射。請攝影棚的永井和壁谷幫忙。

燈光照射的「煙霧」粒子，呈現出雷射光的軌跡。由於閃光燈的瞬間光和固定光混在一起，因此要採取1/4秒長時間曝光的方式拍攝。

燈光❶（造型燈ON）＋❷

快門速度是1/4秒。進行長時間曝光時，通常會關閉造型燈的閃光燈，但這次繼續開著主燈❶，並且加上造型燈。
A 關閉造型燈。只有聚光燈。這個狀態還很昏暗。
B 開啟造型燈。造型燈曝光使亮度更明顯，照片是暖色系色調。
C 加裝彩色濾鏡片的燈箱❷。
D 燈光完成。

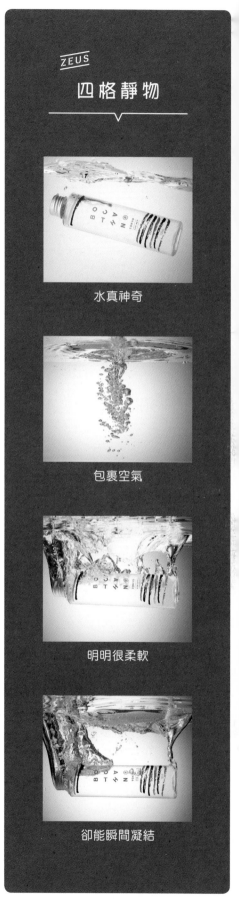

ZEUS

四格靜物

水真神奇

包裹空氣

明明很柔軟

卻能瞬間凝結

LET'S CHALLENGE ✷ ZEUS'S STILL LIFE MAGIC ✷

Usadadanuki

拍攝稻田大樹的
攝影集

這裡是高井哲朗經營的「宙斯俱樂部」。2021年10月初，「Usadadanuki」稻田大樹帶著剛出版的第一本攝影集「極彩色の京都 四季の名所めぐり」和月曆來到攝影棚。雖然不能拍風景，但可以拍靜物……。於是，今天的拍攝主題是「攝影集」，同時加入京都的色彩和意境。

Ph.1

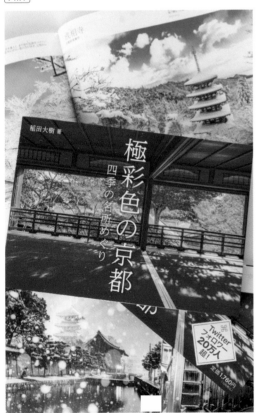

Ph.2

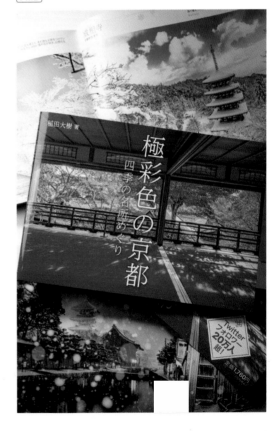

Usadadanuki
你真的
很喜歡京都呢
感覺你透過攝影
來表達愛意
可以想像
你會在拍照時　獻上愛情

你拍了多少張
雪的照片啊
我的體力無法負荷
我很怕冷

這些美麗的照片
變成一本可愛的攝影集了

「拍攝攝影集」
今天要把
攝影集當作　拍攝物品
一邊展示照片
一邊表現　物品的立體感
還要營造出
攝影集的意象

基本拍法是
在整體照射　漂亮的光
從正上方俯角拍攝
但這樣不夠有趣
再想一下吧

攝影集有三本　兩本打開
展開照片

把書腰拿下來
是說　二十萬追蹤
真厲害
不要拿掉
擺在某個地方吧

高井先生也有在Twitter
經營宙斯帳號
完全不能比呢

「那樣不行啦
完全就是詭異宗教的感覺
沒有人會追蹤啊」

是這樣嗎
但我也喜歡詭異的事物啊

SETTING

Ph.1

相機在攝影物的正上方

Ph.2

格線

相機在攝影物的正上方

在上下方照射均勻燈光
複寫式攝影

在上下方，用補光燈照出
均勻的平面光源。俯角的
複寫式攝影可避免亮暗不
均，是基本的燈光技巧。
燈光也可以放在左右兩
側，但攝影物的封面有光
澤，從左邊打光會導致書
背產生高光，因此改成上
下打光（參照右方照片）。

左右打光（放大）

以多盞燈光呈現
陰影的細微變化

從三個方向打光，使用不同形狀的燈光，藉此強調立體
感。有格線反光板的❸是主燈。前方（畫面下方）有影
子。用小型燈箱❹在封面的左邊照出高光，當作亮點。
用補光燈❺調整整體亮度（強制閃光燈）。

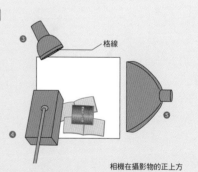

Ph.1 **Ph.2** 通用

🔊 燈光：❶❷❺broncolor Pulso G Head＋Softbox 60×60
　　❸broncolor Pulso G Head＋Standard Reflector P70＋Honey
　　comb grid ❹broncolor Boxlite 40
📷 相機：Canon EOS 5D Mark II
⚙ 鏡頭：EF50mm F2.5 Compact Macro／1/100秒　f8　ISO100

我看著　京都的攝影集
心想
京都的照片
感覺很難拍

學生時期　我在關西讀書
很常去京都
沒怎麼認真思考
就只是　拍拍照而已
但是　當我打算重拍時
總是拍不出來

該怎麼說呢

比如說　拍專業模特兒時
只要按下快門
就能拍好
感覺就像　被動的攝影

京都的街道　四處散發著
美感　十分別緻
就像模特兒擺好姿勢
要求我拍照一樣
雖然映照在相機上
卻拍不出它的美

只要按下快門
就能成像
這樣多無聊啊
太正經八百　太千篇一律
一點都不好玩

仔細欣賞
Danuki的照片
我發現有點不一樣

總覺得　他不斷地
透過照片說著　我喜歡你
就像戀人一樣
心情時而晴朗　時而陰鬱
偶爾也有鬧彆扭的時候
說出　我愛你
說出　甜言密語

風吹雨打
暴風雨時　下雪時　堅強忍耐
對你說出　我喜歡你

一定能在　最美的地方
捕捉當下的畫面

決定構圖　等待光線
除此之外　更重要的是
豐沛滿盈的　情感
能夠動搖內心的　觀察力

仔細看清楚
內心
跟太陽　當朋友
不論　颱風下雨
只有全心全意
不斷地　思念
愛戀　對吧

美麗之物　無人能敵
紀錄是一種　愛的記憶
受太陽眷顧的　喜悅之情

P62　攝影集
稻田大樹
「極彩色の京都 四季の名所めぐり」
（KADOKAWA）

P65　2022月曆
「極彩色の京都 美しき癒しの 景」
（山與溪谷社）

うさだだぬき（稻田大樹）
Web：usalica.myportfolio.com/
Instagram：@usalica/
YouTube：www.youtube.com/channel/
UC2kwpVJHEaH0MzmxIPiSOow

景色の京都

美しき癒しの絶景

Ph.3

SETTING Ph.4

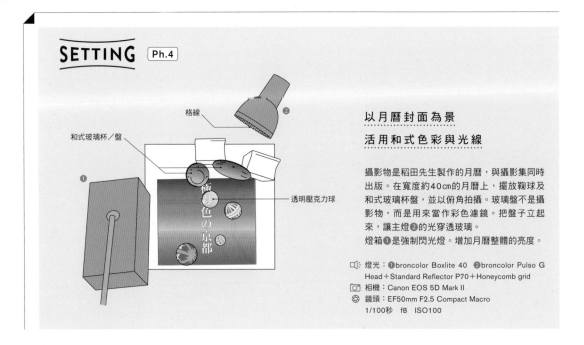

格線
和式玻璃杯／盤
①
透明壓克力球

以月曆封面為景
活用和式色彩與光線

攝影物是稻田先生製作的月曆，與攝影集同時出版。在寬度約40cm的月曆上，擺放鞠球及和式玻璃杯盤，並以俯角拍攝。玻璃盤不是攝影物，而是用來當作彩色濾鏡。把盤子立起來，讓主燈②的光穿透玻璃。
燈箱①是強制閃光燈。增加月曆整體的亮度。

🔊 燈光：①broncolor Boxlite 40 ②broncolor Pulso G Head＋Standard Reflector P70＋Honeycomb grid
📷 相機：Canon EOS 5D Mark II
⚙ 鏡頭：EF50mm F2.5 Compact Macro
1/100秒　f8　ISO100

俯角攝影的配置

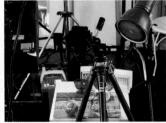

左：以俯瞰的角度觀看整體畫面。雖然玻璃杯盤不在畫面之中，但燈光會穿透玻璃並產生鮮豔的色彩。

右：佈置全景。

燈光組合

燈光①
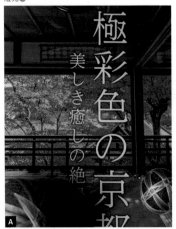
A

燈光①＋②
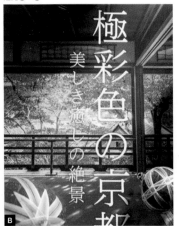
B

燈光①＋②＋壓力克力球

C

格線與燈箱

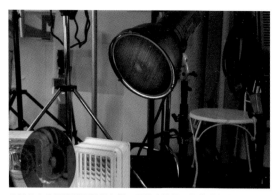

布景後方的格線反光燈是主燈，用前方的盤子代替彩色濾鏡。雖然和式玻璃沒有入鏡，但與京都紅葉的色調很相襯。

在攝影物的正側邊架設燈箱。月曆的封面有光澤，需避免燈光被封面反射，燈光不要對著攝影物，朝地面打光，只使用發光面擴散至側邊的光。

燈光❶＋❷＋壓克力球＋玻璃盤

A 燈箱❶。製造亮度基底。
B 從斜上方照射格線局部光（燈光❷）。這樣算佈置完成了，還可以額外加一點表現手法。
C 維持B的燈光配置，放上壓克力球。❷的燈光曲折，產生明顯的高光。
D 在燈光❷的前面放一個紅色玻璃盤。壓克力球上映出紅色倒影，高光中出現紅色漸層。

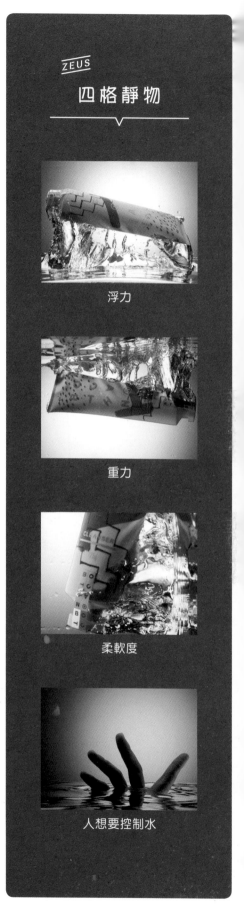

ZEUS
四格靜物

浮力

重力

柔軟度

人想要控制水

10

LET'S CHALLENGE
★ ZEUS'S STILL LIFE MAGIC ★

Nakamura，
我收到了巧克力，
一起拍看看吧！

這裡是高井哲朗經營的「宙斯俱樂部」。P056為我們製作瑪德蓮的壁谷玲子小姐，今天帶了巧克力過來。攝影棚在情人節前一個月，舉行攝影師 Yoshinobu Nakamura與巧克力的攝影會。Nakamura正在拍攝個人作品「Miniature Portrait」系列。宙斯使用RGB燈光「妝點」巧克力。

Ph.1

Ph.2

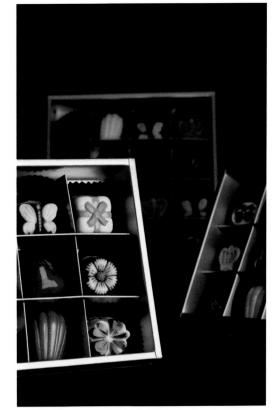

Nakamura
你會在照片中
加入微型人物
拍出很有趣的照片吧
今天有人會為我們
製作巧克力
要不要拍看看？

咦
他保留巧克力的包裝
把盒子立起來
是要模仿建築物嗎

Nakamura經常參與影像工作
所以會在靜物中
加入故事

從前方和頂部
照射主燈

將顏色映照在地上
製造前後深度
呈現立體感
以此為架構
預計在後方加入人物
決定畫面佈局

為了融入畫面
人物的打光　也要算好
以便搭配
光的方向性　對比度

人物攝影需要
配合商品
決定拍照姿勢

原來如此
所以大致的畫面
就像分鏡圖一樣　要記下來
根據分鏡圖
逐一拍攝

會拍出什麼樣的照片呢？
真期待

靜物
可以創造出　許多故事
歡樂的世界
愛是否也會膨脹

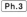

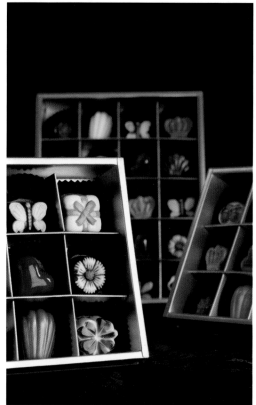

Photo：Yoshinobu Nakamura

SETTING Ph.1 Ph.2 Ph.3

黑布

彩色濾鏡片

彩色濾鏡片

靜物合成背景

Nakamura的攝影手法，在亮面黑布上立起禮盒。
用彩色燈光製造出電影場景般的畫面。
Ph.1　只有燈光❶（強制閃光燈）。
Ph.2　燈光❶（強制閃光燈）＋❷（主燈）
Ph.3　燈光❶＋❷＋❸＋❹。分別在燈光❸❹上
　　　黏貼紅色和綠色的彩色濾鏡片。在黑布上
　　　反射彩色燈光，突顯景深感。
　　　下一頁有增加人物的合成照。

🔊 燈光：❶broncolor Pulso G Head＋Softbox 60 x 60 cm
❷broncolor Boxlite 40　❸❹broncolor Pulso G Head＋
Standard Reflector P70
📷 相機：Canon EOS 5D Mark II
⚙ 鏡頭：EF100mm F2.8L Macro IS USM
1/100秒 f16 ISO100

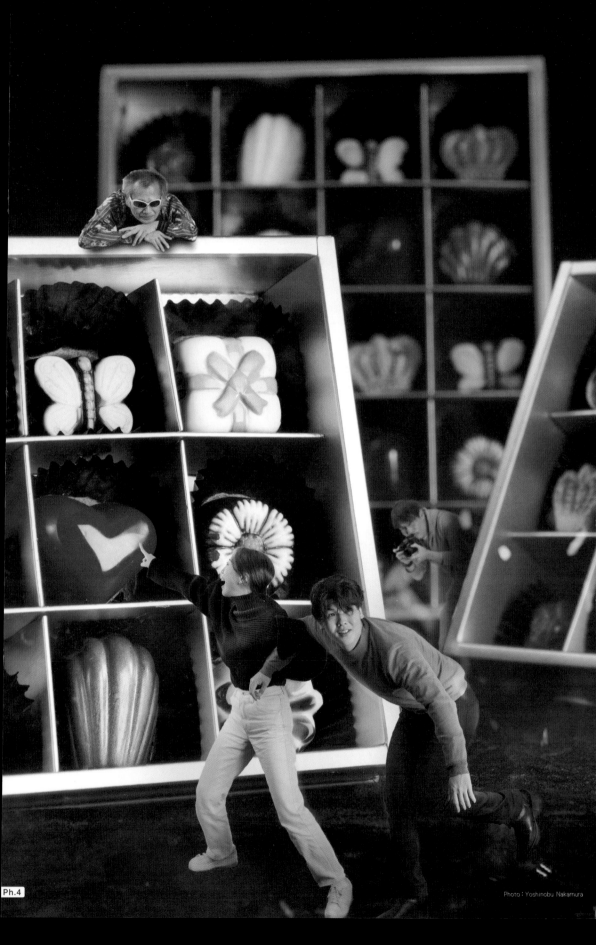

Ph.4

Photo : Yoshinobu Nakamura

靜物攝影＋剪裁合成人物攝影

靜物攝影的舞台。禮盒的高度大約是20～30cm，用100mmMacro鏡頭將後方禮盒模糊化，用彩色濾鏡呈現路燈般的效果，營造龐大的布景氛圍。

另外拍攝人物。配合靜物攝影的燈光，下方使用兩盞補光燈。頂部有大面積的燈光，所以天花板和牆壁會反彈光線。由日本大學藝術學部的中山優瞳和新藤龍之介擔任模特兒。

Nakamura（中間）一邊看著分鏡筆記，一邊指導兩位模特兒如何表演。像默劇那樣在空無一物的舞台上表演，兩人想了很多種姿勢。

宙斯高井哲朗。以鮮豔外套和太陽眼鏡亮相，扮演守護兩位情侶的神明（愛神或審判之神）。

SETTING　Ph.4　（另外拍攝人物）

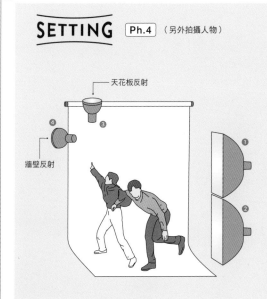

- 天花板反射
- 牆壁反射
- ④ ③ ① ②

配合靜物調整
燈光方向，並拍攝人物

搭配背景和燈光方向，拍攝人物（剪裁合成用途）。人物攝影需要大範圍的光，但攝影棚空間有限，因此增加兩盞補光燈（燈光①②）當作主燈。強制閃光燈③④的光會被牆壁和天花板反彈，照亮整個空間。

將靜物和人物合成，加入陰影或灰塵以呈現空氣感，讓素材互相融合。

🔊 燈光：①②broncolor Pulso G Head＋Softbox 60×60 cm ③④broncolor Pulso G Head＋Standard Reflector P70
📷 相機：Panasonic LUMIX S5
⚙ 鏡頭：LUMIX S 24-105mm F4 MACRO O.I.S./1/100秒 f16 ISO100

Photo

Yoshinobu Nakamura

公益社團法人日本廣告攝影師協會（APA）正式會員。認為攝影是一種娛樂，喜歡拍攝令人心情愉快的照片。鍾愛電影，首部導演恐怖短片《お礼》（2021）入選國內外的影展。

ポートフォリオサイト：cinemadrinker2.wixsite.com/nakamu-ra

Twitter：@cinemadrinker

巧克力製作

壁谷玲子

林田先生　最近好嗎？
今天拍巧克力
讓我想起你
好久沒見面了

GODIVA進來日本的時候
我們拍了海報吧
小小的心形巧克力

我想拍出融化的散景感
用了比正常尺寸
還大的膠卷
Sinar 8×10相機
採取超近距離拍攝
蛇腹拉到一公尺以上
相機很重　拍得很辛苦

為了清楚呈現　金色包裝紙上的
GODIVA文字　相機靠得很近
感覺快融化的　香甜味道
我試了很多方法
用燈光照射
巧克力融化了

「沒錯　沒錯
我現在也很常想起這件事
巧克力在甜蜜的　情話中融化
真的很棒呢
拍下巧克力　開始融化的狀態」

熱情的紅色　搭配可愛的巧克力
真是華麗啊

「後來　我也拿到了巧克力
年輕的女業務好像
給了我本命巧克力
收到巧克力　果然很開心
真是有趣的工作」

在那之後　過了幾年呢？

從底片相機　變成數位相機
Twitter　Instagram　Facebook
廣告攝影的形式　也逐漸改變

連很重視美味感的　美食照
要可愛　要上相
＃Hashtag　要在照片中
加入更多　引起共鳴的故事

照片是用數字
記錄下來的事物
觀賞時會感受到
文學性
感性

我正在摸索
吸引人的　神奇拍攝手法

分解光線　白色之中
含有色光
用光的三原色和　圓點燈光
挑戰「可愛」的拍法
為色彩增添戲劇性

怎麼樣？感覺如何？
美味的感覺　是基本拍攝技巧
但我試著在方框裡
放入生活中的
快樂與幸福
還有　甜美的戀曲

靜物
嘗試包裝出
生活的樂趣

GODIVA（1990）
AD：林田廣伸
Photo：高井哲朗

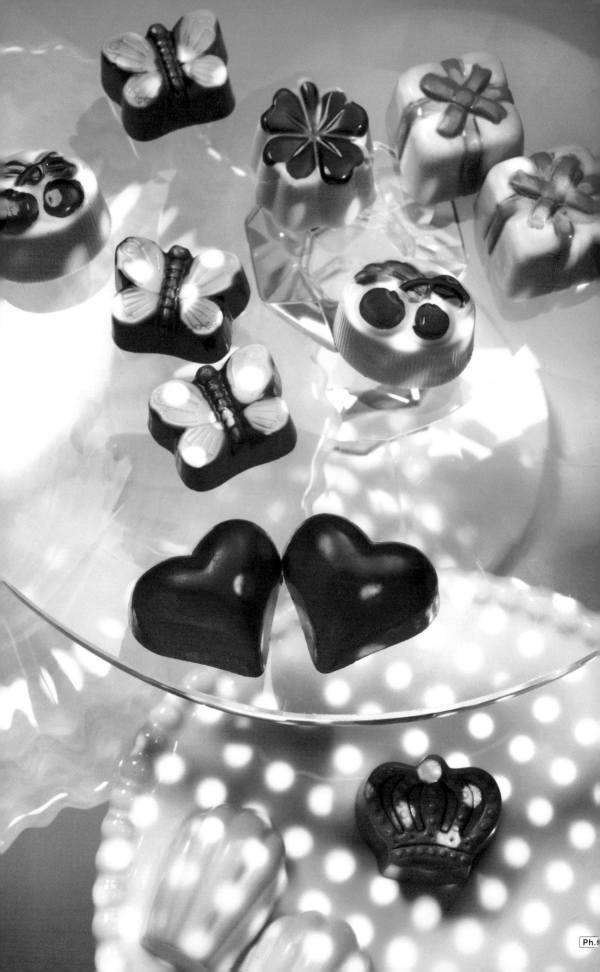

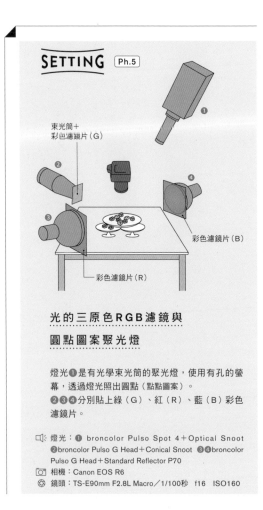

SETTING Ph.5

束光筒＋
彩色濾鏡片（G）

彩色濾鏡片（B）

彩色濾鏡片（R）

光的三原色RGB濾鏡與
圓點圖案聚光燈

燈光❶是有光學束光筒的聚光燈，使用有孔的螢幕，透過燈光照出圓點（點點圖案）。
❷❸❹分別貼上綠（G）、紅（R）、藍（B）彩色濾鏡片。

🔊：燈光：❶ broncolor Pulso Spot 4＋Optical Snoot
❷broncolor Pulso G Head＋Conical Snoot ❸❹broncolor
Pulso G Head＋Standard Reflector P70
📷 相機：Canon EOS R6
⏱ 鏡頭：TS-E90mm F2.8L Macro／1/100秒　f16　ISO160

擺滿巧克力

將不同高度的玻璃座、白瓷高腳盤疊在一起，在上面放滿巧克力。造型燈的熱氣會讓巧克力融化，除了確認燈光時之外，其他時間要關閉燈光，或是用黑紙遮擋以免直接照到巧克力，快速擺放巧克力。

燈光組合

聚光燈❶

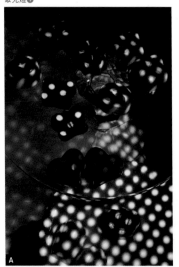

A

彩色燈光❷（G）＋❸（R）

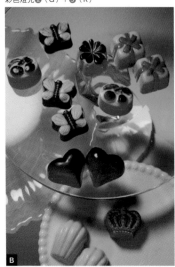

B

彩色燈光❸（R）＋❹（B）

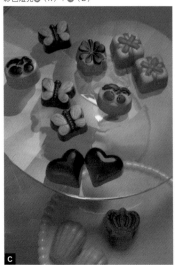

C

RGB三色光

用紅（R）、綠（G）、藍（B）濾鏡燈包圍桌子。右側的藍燈（B）遠離攝影物，照亮整體。提高燈光輸出量，將中央的三色混合區塊調整成偏藍的透明色調。

圓點聚光燈

從頂部打上聚光燈。在光學束光筒（鏡頭內藏束光筒）上裝設圓點圖案的濾鏡片（右方照片），照出銳利的圓點。

燈光❶+❷（G）❸（R）❹（B）

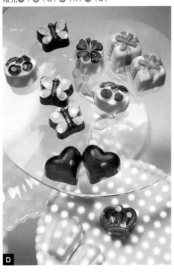

Ａ 只有聚光燈❶。最上方的玻璃盤會透光，所以下面的盤子會出現圓點圖案。

Ｂ 燈光❷❸放在靠近攝影物的位置，從上下方照出不同顏色。

Ｃ 燈光❸❹。燈光❹的藍色比其他燈光的顏色明顯。

Ｄ 將所有燈光聚在一起，RGB三色均勻混合的區塊會變成白色（透明），只有一種顏色（一盞燈）或兩種顏色（兩盞燈）的陰影區塊，或是圓點聚光燈照的地方會顯現顏色。

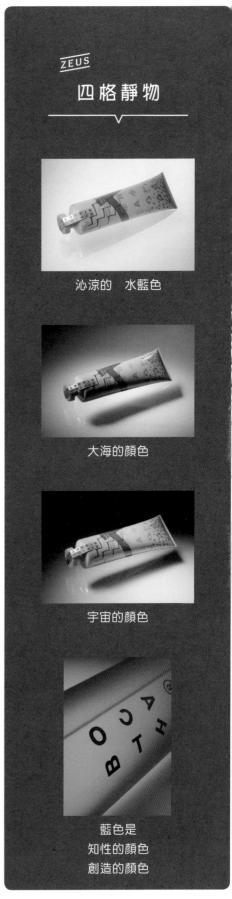

ZEUS

四格靜物

沁涼的　水藍色

大海的顏色

宇宙的顏色

藍色是
知性的顏色
創造的顏色

LET'S CHALLENGE
ZEUS'S STILL LIFE MAGIC

今日主題是
龍之介同學買的
二十歲紀念皮革外套

日本大學藝術學部攝影系二年級*的新藤龍之介為了紀念二十歲，買了一件新的皮革外套並帶來攝影棚。龍之介說他想自己拍看看，於是一邊聽取建議，一邊架設器材。宙斯高井送給認真龍之介幾樣有點成熟的禮物。以美酒、太陽眼鏡和玫瑰花襯托重要的皮革外套。

＊2022年撰文時間。

Ph.1

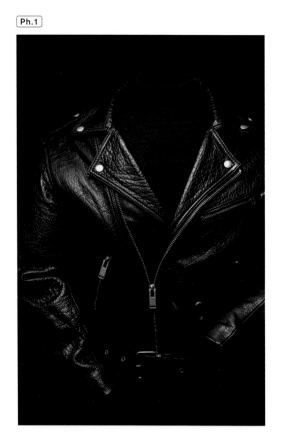

Ph.2

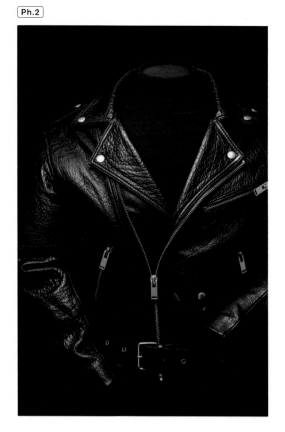

龍之介　你要拍這個嗎？

「是的
我為了紀念二十歲
努力打工
買了皮革外套
現在摸起來還很光滑
隨著使用時間變長
皺褶會變多
感覺會更好
我想讓它經過歲月成長
未來
可能會遇上各種事情
但我會努力不懈
讓它產生好看的皺褶
我是抱著這種心情　買下它的」

是喔　感覺龍之介
是個很認真的人
我二十歲的時候
還很輕浮隨便呢

那麼　這次就
認真拍看看吧
正規的　靜物攝影

要呈現出光滑質感
光量的調節很困難
該怎麼表現
很黑的顏色呢
仔細計算數字
你很擅長這種事吧
加油　一步步搭建

只有打光
沒辦法成像
燈光要經過反射
才會成像

人生也是如此
不論多麼努力
如果表現不好
再多的努力
也都白費了

表現自我　也很重要
認真生活　發表言論

Ph.3

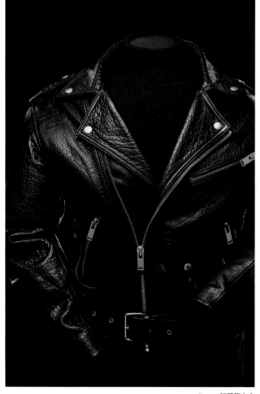

Photo：新藤龍之介

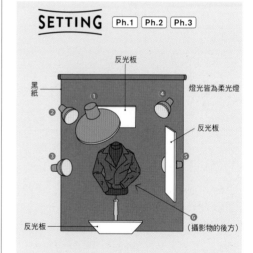

SETTING　Ph.1　Ph.2　Ph.3

黑紙

反光板

燈光皆為柔光燈

反光板

反光板

（攝影物的後方）

Black in Black的燈光

Ph.1 燈光❶。使用美容燈（柔光燈反光板）。不從正面照射，從斜上方往下打光，呈現皺褶的陰影及皮革的質感。由於燈光往下照，背景不會照到光。

Ph.2 加入反光板放在頸部周圍。在胸口補光。

Ph.3 燈光❶＋背景五盞燈❷～❻。在皮革外套的周圍藉由逆光製造高光（也就是邊光）。

🔌 燈光：❶ broncolor Pulso G Head＋Softlite Reflector P（舊款）❷～❻broncolor Pulso G Head＋Standard Reflector P70

📷 相機：Hssselbrad H4D-31

⚙ 鏡頭：HC MACRO 4/120 II ／1/60秒　f22　ISO100

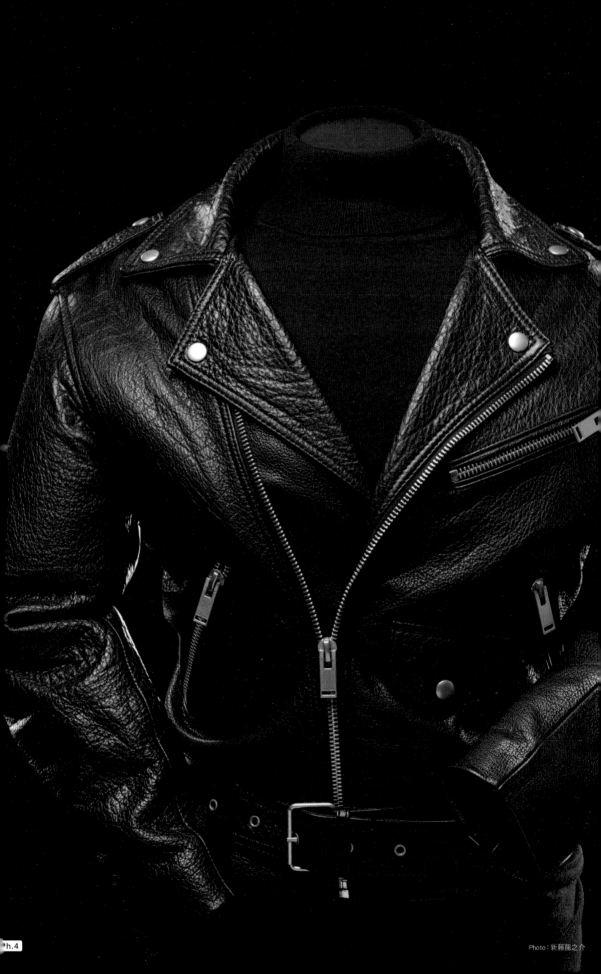

Photo：新藤龍之介

皮革外套的 器材佈置

在有手臂的假人模特兒上,依序穿上彈性運動內衣、毛衣、皮革外套。在運動內衣的內層塞入氣泡緩衝材(氣泡紙),增加胸膛的厚度,用夾子固定外套的背面,縮小腰圍和手臂線條。

從背後 照出邊光

從背後打光,讓皮革外套浮出黑色背景,在外套的邊緣製造高光。外套的形狀很複雜,因此在上下左右、正後方照射五盞燈。五盞燈的反光板都有貼描圖紙,是「柔光燈」。為避免逆光造成多餘的光進入鏡頭,用KENT黑紙包出一個長形遮罩(右方照片)。

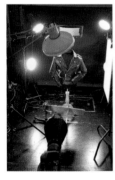
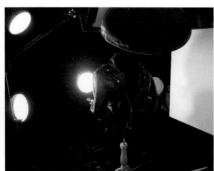

利用主燈的亮度變化 拍出不同的皮革樣貌

主燈有加裝柔光反光罩,從前方頂部往下打光,燈光掠過皮革外套的前面,呈現皮革的光澤。**A**關閉主燈。只用背後的邊緣燈拍出剪影。依照**B**~**D**的順序提高主燈的亮度,找出最適合皮革質感的打光方式。想拍攝小張照片或型錄商品照時,可展示細節的**D**拍法更好(P077 Ph.3使用)。如果要刊出像左頁這種大照片,則使用亮度稍暗,低調展現皮革光澤的**C**。因為主燈的面朝下,即使提高亮度也不會影響背景,可維持背景的暗度。

我很常去喔

印象中　小說《紅與黑》的主角是
朱利安 索海爾
那間小酒吧的店名　就叫做朱利安

紅色　軍服
黑色　僧侶

真是的　該怎麼說呢
我一說
想怎麼做就怎麼做
你就真的自由發揮了

男人要出人頭地　有兩大條件
在那個時代下的　朱利安物語
走在時代前端
在路途中　與女人邂逅糾葛

我正在發郵件
大概只過了一小時
你吊起黑色背景
把美容燈當主燈
邊燈竟然有五盞

這種事情
現在也一樣
男女間的愛恨情仇

把皮革外套　穿在假人模特兒上
在燈光　太暗的地方
加入反光板

我愛你
那是指　心靈愛？肉體愛？
始終是個難題
某方面來說　是一種戰爭

甚至還用Hasselblad的相機
你是何方神聖？
龍之介　實在太厲害了　嚇我一跳啊

我想起了這些事

黑色皮外套　紅色金巴利
不讓人看穿內心的
太陽眼鏡

咦　我的攝影棚
有這麼小嗎？
真拿你沒辦法
只能在這裡佈置了
房間的角落

成為大人　有開心的事
也有痛苦的事
在爭吵之間　仍有幸福的時光
清濁混合　同時飲盡
令人愉悅的瞬間

角落

我二十歲左右時
有一個吧台的角落
朋友在小酒吧打工
我常在放學回家的路上光顧

靜物
是靜止的時間
靈魂的記憶
偶爾沉醉也不錯

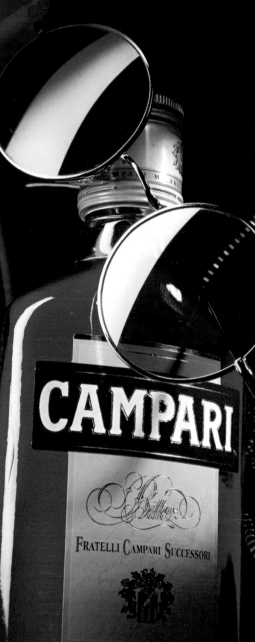

SETTING [Ph.5]

開孔彩色濾鏡片

紅色瓶子
在黑暗中浮現

燈光❶長度60cm的細長形燈箱（燈條）。前面的蓋子是乳白壓克力，特徵是銳利的高光。在太陽眼鏡中製造燈光的倒影，在玫瑰和酒瓶的左側打光。

在燈光❷上加裝格線，限縮光線範圍，在皮外套上打光。

燈光❸是光學束光筒的聚光燈，讓酒標閃閃發亮。

🔊 燈光：❶ broncolor Striplite 60 Evolution ❷broncolor Pulso G Head＋Standard Reflector P70＋Honeycomb grid ❸broncolor Pulso Spot 4＋Optical Snoot

📷 相機：Canon EOS 5D MarkII

⚙ 鏡頭：EF50mm F2.5 Compact Macro／1/100秒　f10 ISO100

2.5m在四面架設器材

在攝影棚裡採取兩種布景方式。龍之介利用了整個攝影棚的空間，拍攝假人模兒特兒，而宙斯高井則採用小規模的桌面攝影。拍完假人後，將皮外套移到桌上拍照。在皮外套內側放入塊狀物，調整衣服形狀，將玫瑰花插入杯子，放在金巴利酒瓶的後方。

燈光組合

燈光❶（燈條）

A

❶＋❷（格線反光燈）

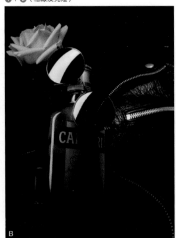

B

❶＋❷＋❸（聚光燈）

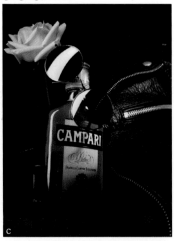

C

酒瓶後方的「隱藏反光板」

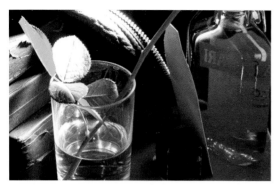

剪下一塊銀色的硬紙板，立在酒瓶的後方。紙板會反射前方的光（主要來自燈光②），增加酒瓶內部的亮度。

有孔的彩色濾鏡片

在相機前面掛上彩色濾鏡片（彩色凝膠），濾鏡有一個比鏡頭更大的圓孔，鏡頭被覆蓋（視角）的地方會顯現顏色。調整濾鏡片的位置，在畫面上半部的玫瑰和太陽眼鏡中增添紅色（右方照片）。

①+②+③+彩色濾鏡片

Ａ 利用燈條在玫瑰、太陽眼鏡和酒瓶左側打光。太陽眼鏡是偏光鏡，所以燈光的倒影是黃色。
Ｂ 使用格線反光燈來增加酒瓶、皮外套的亮度。
Ｃ 聚光燈鏡頭的燈光很銳利，讓酒標更顯眼。
Ｄ 在相機前掛上濾鏡片，在畫面上半部覆蓋一層紅色。濾鏡片只用一支細長的棒子吊著，所以可以輕易調整顏色範圍。

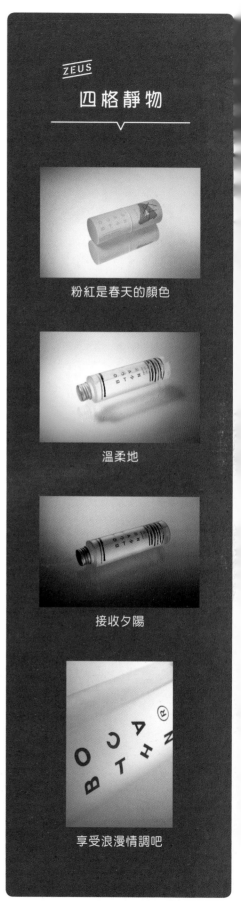

ZEUS
四格靜物

粉紅是春天的顏色

溫柔地

接收夕陽

享受浪漫情調吧

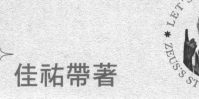

佳祐帶著
一個昂貴的包包
來攝影棚玩

年輕攝影師江頭佳祐從大阪來玩。他平常以戶外人物肖像攝影為主，但這次帶了一個高級包包，所以今天將以包包為主題，在攝影棚裡舉辦攝影學習會。首先是簡單的正面商品照。接著在攝影棚製作「春之庭」，拍攝廣告形象。在攝影棚裡拍靜物，要從器材佈置開始著手。

Ph.1

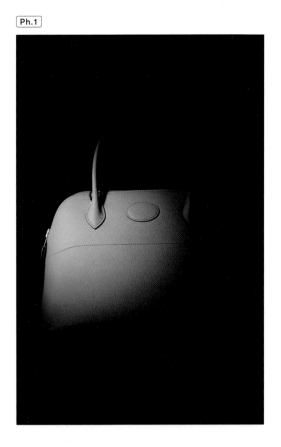

Ph.2

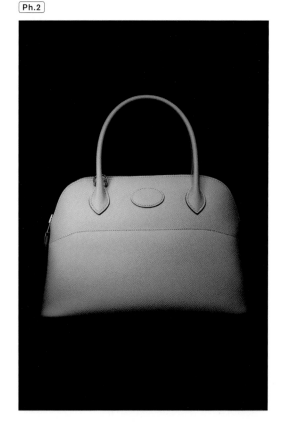

佳祐來到攝影棚
他說新幹線
因為下雪而誤點了

話說回來
我問他
「該怎麼拍？」
他竟然說「沒想法」
他雖然借到了
珍貴的包包
卻不敢碰它
所以沒有仔細欣賞過
真是服了他

來之前應該先考慮
大概怎麼拍照
該怎麼佈置吧

沒想到連攝影台
該怎麼製作也不知道
真傷腦筋

話雖如此
沒有在攝影棚
做過助理的話
好像真的不知道
該怎麼做
他平時都在戶外拍攝人像
可能對棚拍 一無所知吧

我要他多看看
COMMERCIAL PHOTO雜誌

於是
我們組裝了 攝影台

佳祐會怎麼做
讓我見識一下

只有主燈也拍得出來喔
靜物攝影
要從器材佈置開始
加油 試試看

我了解攝影師想展現
自己的原創性
的心情
但應該先 仔細觀察物體
確實掌握
形狀 質感 魅力之處

這是
商品攝影的 基本能力

Ph.3

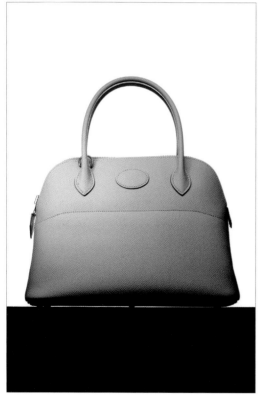

Photo：江頭佳祐

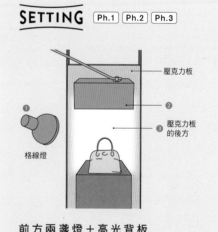

SETTING [Ph.1] [Ph.2] [Ph.3]

壓克力板
②
壓克力板
③ 的後方
格線燈

前方兩盞燈＋高光背板

Ph.1 主燈①。使用格線反光燈，從左斜上方打光，藉由亮暗差異表現光的方向。

Ph.2 燈箱②從正上方打光。提高攝影物的整體平均亮度，具有強制閃光燈的功能。

Ph.3 ①②＋後燈③，佈置完成。燈光③在壓克力板的後方，近距離架設一個60×60cm的補光燈，做出一個亮度平均的高光背板（曝光背景）。

燈光：① broncolor Pulso G Head＋Standard Reflector P70＋Honeycomb grid ②broncolor Boxlite40 ③broncolor Pulso G Head＋Softbox 60 x 60

相機：FJIFILM GFX100

鏡頭：GF45-100mmF4 R LM OIS WR
1/125秒 f11 ISO100

商品型錄照的　說明手法很重要
需要架設　基本的光

那形象照
該怎麼拍呢
攝影方法有很多種
我會思考　該把商品
放在什麼的地方

營造出　春天的柔和光
描繪出　幸福的場景
搭建攝影場景

嫩草般的　淺綠色
用壓克力板和布料　製作背景
以直射光製造光影
在鏡頭前營造出
春霧般的　暈染質感

在自己的心中
創造幸福的故事
照片會反映出
自己的狀態
保持好心情　發揮想像力
時時刻刻　正向思考

就是這樣

木春菊　鬱金香
可愛花朵　四處綻放
搖曳的　嫩葉陰影
和煦暖風　心神蕩漾
小孩子們　在遠處
大叫奔跑
兩人肩並肩　看著這副景象
裙子上的花紋　互相貼緊
彼此靠近
珍愛的　黃色包包
我的贈禮

溫暖的春日　如此輕柔
懶洋洋地　躺在緩坡上
彷彿回到　那個美好時光
在幸福時光中
漂浮悠遊

那優美的曲線
令人內心雀躍
在春天的日子　朦朧夢幻的
柔和陽光之中

如同詩人石田道雄
輕聲低語

狗…汪汪汪
鴿子…咕咕咕
瓢蟲…啪嗒啪嗒
蝴蝶…噗噗噗噗
木春菊…嘛嘛
鬱金香…唧唧啾

偷偷地　輕柔親吻

一直留戀　幸福的陽光
那是想要好好珍藏的
美好回憶
是生命中的　喜悅

靜物
溫暖的　春日幻夢
我思考著　這些事
幸福片刻　照片即是愛

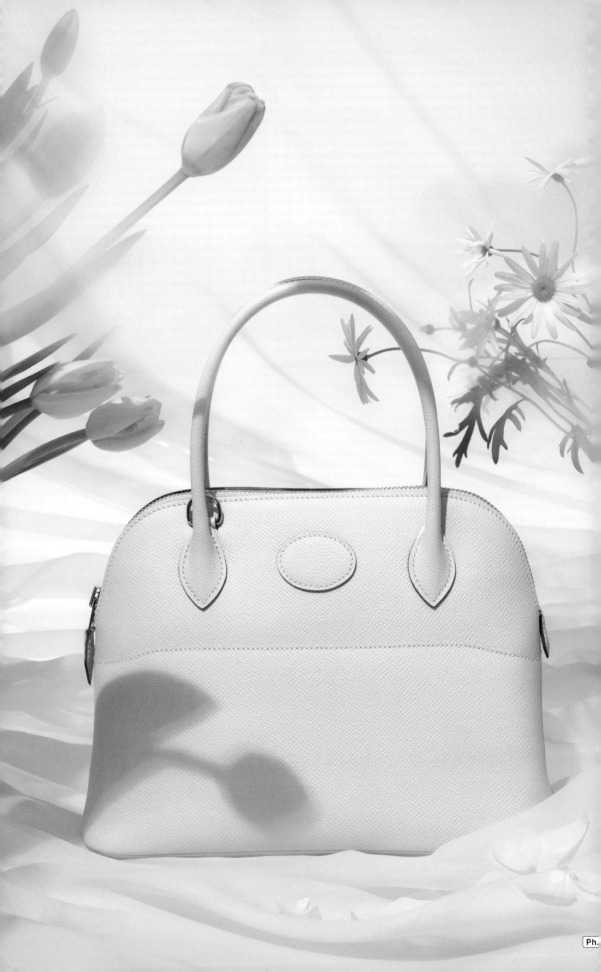

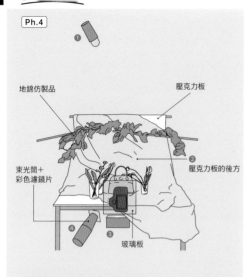

Ph.4

地錦仿製品　　　　　　壓克力板

束光筒＋
彩色濾鏡片　　　　　　壓克力板的後方

玻璃板

表現春天和煦的陽光

在壓克力板上鋪一塊布，旁邊搭配花朵。纏著棒子
的地錦不會成像，用來當作陽光穿透樹葉所產生的
陰影。在相機前面放一塊玻璃板，塗上凡士林。
將裸燈發光管❶放在高處以模擬陽光。在壓克力板
的後方打上燈光❷，壓克力板的下方是燈光❸，呈
現布料的透明感，讓影子更柔和。燈光❹在束光筒
上加裝黃色濾鏡片，照射左前方的鬱金香。

🔊 燈光：❶ broncolor Sunlite Tube ❷broncolor Pulso G Head
＋Standard Reflector P70 ❸broncolor Picobox ❹broncolor
Pulso G Head＋Conical Snoot
📷 相機：Canon EOS 5D MarkII
⚙ 鏡頭：EF50mm F2.5 Compact Macro／1/100秒　f10
ISO100

使用一片壓克力板的攝影台

彎折180×90cm的壓克力板，搭建一個攝影台。用一片壓克
力板做出背景和攝影台兼備的布景。使用雪紡紗布料。

在壓克力板背面的反光燈上黏貼描圖紙，用彩色濾鏡片遮住
半邊，架設燈光❷（左方照片）。濾鏡可增加柔和感，打出均
等的光。在壓克力板的下方架設一台小型燈箱❸（右方照
片），補足地面（攝影物放置處的平面）的亮度。

燈光組合

燈光❶（頂燈）

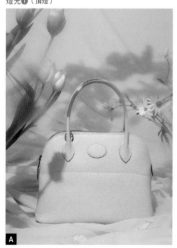

A

❶＋❷（壓克力板後方）

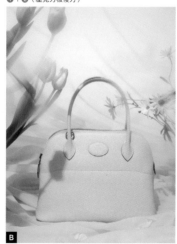

B

❶＋❷＋❸（壓克力板下方）

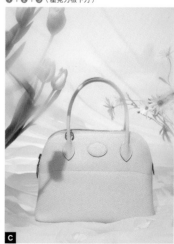

C

凡士林的柔焦效果

在相機前裝一片薄的玻璃板，在玻璃表面塗凡士林，暈染相片的局部。玻璃板離鏡頭很近，少量凡士林就能暈染大範圍。看著預覽窗，在暈染區塊塗上凡士林。

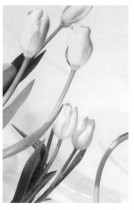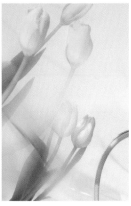

左方照片未使用凡士林，右方照片有塗凡士林。不僅能表現有趣的柔焦效果，還能融入周圍花朵細節，降低存在感，將攝影主體（包包）襯托出來。

❶+❷+❸+❹（束光筒）

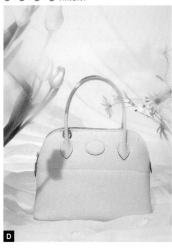

Ａ 頂燈❶是裸燈發光管。從上方照射像太陽一樣的光，地錦的影子落在包包上。
Ｂ 燈光❷。用彩色濾鏡片加入綠色調，提亮背景。
Ｃ 在壓克力板的下方照射燈箱❸。加入燈光❷❸可柔化背景中的影子。
Ｄ 燈光❹在束光筒上黏貼黃色濾鏡片。只有燈光❶時，鬱金香花朵會產生陰影，這裡則以彩色聚光燈提亮花朵，並加強顏色。

ZEUS
四格靜物

明亮活潑的　黃色

充滿幸福的顏色　來吧
展開冒險　色彩的世界

帶著愉快的心情　不斷前進

要心懷好奇心喔

13

〈 主題 〉

烏克麗麗

LET'S CHALLENGE
ZEUS'S STILL LIFE MAGIC

優瞳奶奶

珍藏的

烏克麗麗

中山優瞳是日本大學藝術學部攝影系四年級學生,她常常幫最愛的奶奶拍
照。於是宙斯高井提議拍攝奶奶的珍藏品,優瞳帶了Martin的烏克麗麗和
彩色頭巾。這是喜歡彈吉他的爺爺送的禮物嗎?運用重疊的固定光,創造
夏威夷的氛圍。

Ph.1

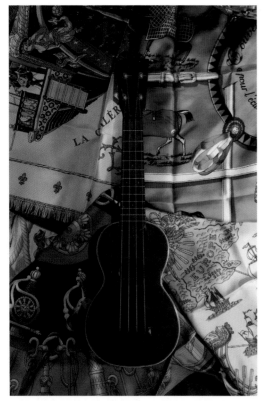

Ph.2

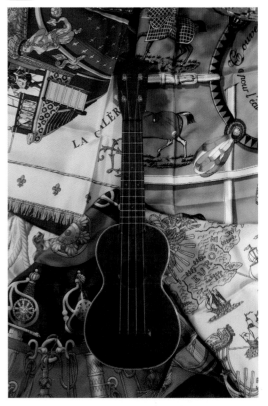

優瞳經常　　　　　照片除了是紀錄之外　　　能當作背景
幫奶奶拍照　　　　還能留下記憶　　　　　鋪在下面的東西
對吧　　　　　　　說不定　還有很多新發現　喚醒回憶的東西
　　　　　　　　　　　　　　　　　　　　　全都帶來吧
看得出來　妳很喜歡奶奶　畢竟妳正在學攝影
我可以理解　　　　就試試看吧　　　　　　只要打出燈光
因為奶奶很溫柔　　　　　　　　　　　　　相機收光後
總是幫妳很多忙　　就這樣　　　　　　　　就能拍出照片
　　　　　　　　　我們開始拍攝
話說　雖然妳會拍攝奶奶的人像照片　奶奶的寶物　想一想
但很少拍她的東西吧　　　　　　　　　　　該從哪裡打光
要不要拍看看呢　　只用家裡的　　　　　　該怎麼打光
　　　　　　　　　簡單照明設備　　　　　會拍出什麼樣的效果呢
重要的東西　　　　來拍照
回憶的寶物　　　　不也很有趣嗎　　　　　啊　你帶了好東西
　　　　　　　　　　　　　　　　　　　　閃亮的鏡球
　　　　　　　　　　　　　　　　　　　　很有舞會的氛圍

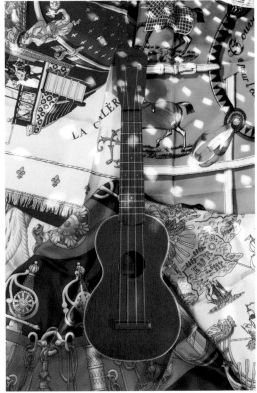

Ph.3

Photo：中山優瞳

SETTING　Ph.1　Ph.2　Ph.3

鏡球

用鏡球表現燈光效果

在地上鋪滿圍巾，放一把烏克麗麗，在左右兩側
架設家庭用LED燈，以俯角拍攝。LED燈無法像
閃光那樣調整明暗度，因此需改變燈光和攝影
物之間的距離，藉此調整亮度。

Ph.1　燈光❶。在靠近烏克麗麗的地方打光。
Ph.2　燈光❷。從比❶高一點的地方打光。
Ph.3　燈光❸。以固定光聚光燈（商品名稱：
　　　　　ELISPOT／龍電公司，已停產）照射鏡球，
　　　　　讓反光進入畫面。

🔦：燈光　❶❷LED燈泡　❸RDS ELISPOT 200W
📷：相機：Canon EOS 5D Mark IV
⚙：鏡頭：EF24-70mm F2.8L II USM／1.3秒　f11　ISO100

「你來自哪裡？」

我打開
夏威夷頻道
詢問　烏克麗麗

在攝影棚的方塊桌上
攤開在Yuzawaya
買來的黑布
燈泡從頂部打光

這是奶奶和爺爺
一起去夏威夷時
買的紀念物嗎
它的聲音　好輕柔

有時候　爺爺會
跟吉他一起彈奏
但它漸漸被遺忘
上面有一層薄薄的灰塵
直射光太亮了
在中間裝上柔光板吧

聽說優瞳
妳沒去夏威夷吧
奶奶和爺爺
兩人的感情很好
開心地四處遊玩

我去過夏威夷
那是一個　寧靜美麗的島嶼

睡眼惺忪　在浴缸慢慢享受
浸泡在　微溫的水中
清晨醒來時
眺望大海
水果與獅子咖啡

在海灘上漫步後
來點甜蜜的厚鬆餅

游泳　躺臥
盡情享受　人海的樂趣
在阿拉莫阿那的商店
買了三明治和啤酒
望著漸漸染紅的海洋
悠閒享受　幸福時光

夕陽　火炬　悠揚可愛的音樂
波隆　波隆　咚隆　咚隆

你能告訴我
這樣的故事嗎

評論家常說
攝影概念很重要
但我認為「從物品發想」
傾聽物品的故事
也很重要

據說
夏威夷語沒有文字
所以　他們用草裙舞　表達情感
不是只代表知識的　文字
而是　注重身體表達的語言
眼睛與耳朵　活動五種感官
靠感覺生活

要是能再去一次就好
那個　南洋樂園
柔美的　樂音迴響
阿羅哈　馬哈洛
草裙舞　愛的彩虹國

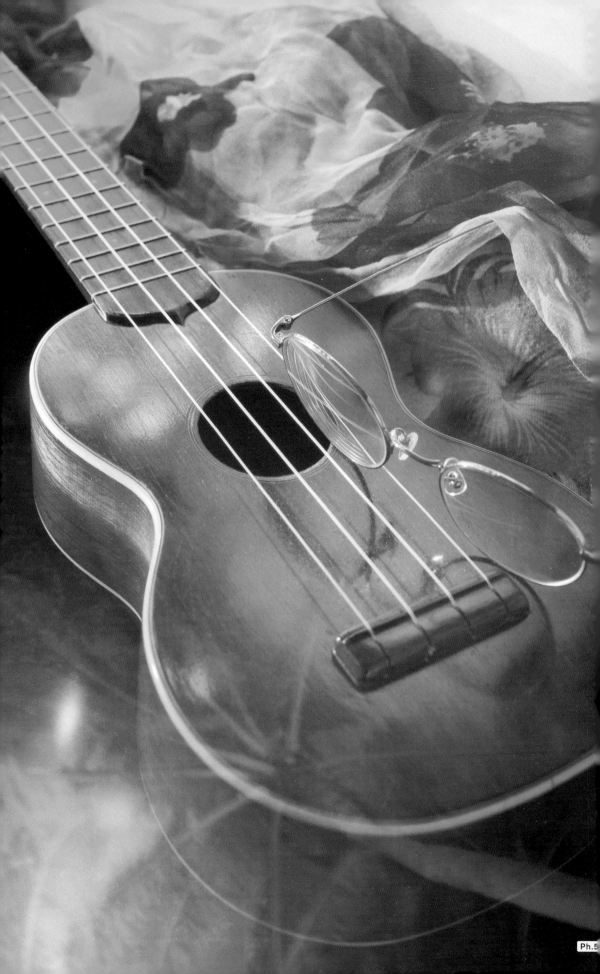

SETTING

Ph.4

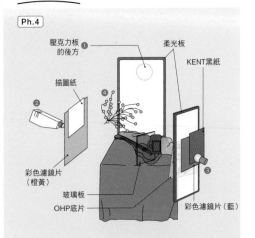

壓克力板 ① 的後方　　　　　柔光板

描圖紙　　　　　　　　　KENT黑紙

② ④

彩色濾鏡片
（橙黃）

玻璃板　　　　　　　　　③

OHP底片　　　　　彩色濾鏡片（藍）

以固定光疊加燈光和色彩

用固定光拍攝奶奶的烏克麗麗和眼鏡。
① 是 球 形 家 庭 用 白 熱 電 燈 泡 ，頂 燈 。②
「ELISPOT」從側邊打光。③茄形家庭用白熱電
燈泡。在OHP底片上印出照片，並且貼在柔光罩
的前面，在相機前方的玻璃板上，利用透光效果
拍出椰子樹。④是聖誕樹的裝飾LED燈。在烏克
麗麗上添加光點。
使用白熱電燈、「ELISPOT」，相機的色溫設定
是3800K。

🔊 燈光：① 100W電燈（大：球形）　②RDS ELISPOT 300W
　　 ／③100W電燈（小：茄形）　④LED發光樹燈
📷 相機：Canon EOS 5D Mark II
🔅 鏡頭：EF50mm F2.5 Compact Macro／1.3秒　f9
　　 ISO100

頂燈與聚光燈

頂燈①透過直立的柔光板，設置在高處。用球形電燈進行大
範圍打光。

②「ELISPOT」。鎢絲燈泡從前是攝影棚的主流燈光，是必
備的聚光燈。透過橙黃濾鏡片打光。直射光線太強了，因此
在濾鏡片上疊加一張描圖紙，以調整亮度。

燈光組合

燈光① （頂燈）

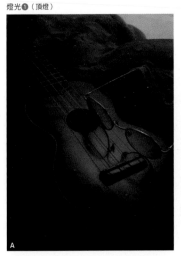

A

①＋② （聚光燈）

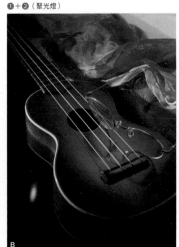

B

①＋②＋③ （椰子樹的倒影）

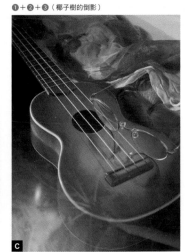

C

用玻璃板合成圖層

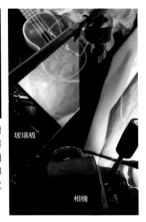

玻璃板

相機

使用噴墨相片印表機,將椰子樹的圖案印在OHP底片上,並將照片貼在燈光❸的柔光罩上。在相機前方斜放一片玻璃板,照出椰子樹的倒影。只要使用玻璃板就能拍出雙層曝光的畫面。

LED發光樹燈

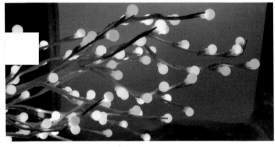

以前拍攝兒童人像時使用的LED發光樹燈,後來一直放在攝影棚裡,這次拿來當作強調燈。雖然不是攝影專用燈,但以固定光拍照時,可以依照靈感使用任何照明方式。

❶+❷+❸+❹(LED發光樹燈)

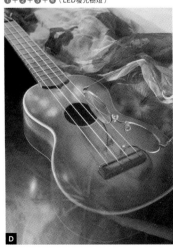

D

使用固定光時,可以一邊觀察光線狀況,一邊佈置燈具。範例採用疊加燈光的手法,呈現出一天的時間流逝。

A 燈光❶。從上方照射柔和的光。黎明之前。

B 加入聚光燈❷。晨光灑落的意象。

C 燈光❸從右邊打光,映出椰子樹的倒影。上午的窗邊。

D LED發光樹燈❹模擬海洋上的耀眼陽光,燈光映在烏克麗麗上。午後的烈日。拍攝完成。

ZEUS

四格靜物

在地上爬動的 孩子

在蟲蛹中 變成液體

在混亂中 長出翅膀

奇妙的生命
在陽光底下翩翩起舞

14

〈主題〉
手錶

✦ 利用祕密武器和

靈感來挑戰

麻煩的手錶攝影

新藤龍之介帶他的朋友河合航世來攝影棚。他們就讀不同的大學，高中時期是「攝影甲子園」全國大賽的夥伴。今天將使用河合母親的銀錶練習廣告攝影。手錶會出現倒影，所以拍起來比較麻煩，但他們帶了祕密武器「圓頂燈罩」（壓克力圓頂反光罩）。宙斯高井在一旁觀察兩人後得到了「和」的靈感。他用簡單的兩盞燈進行打光。

Ph.1

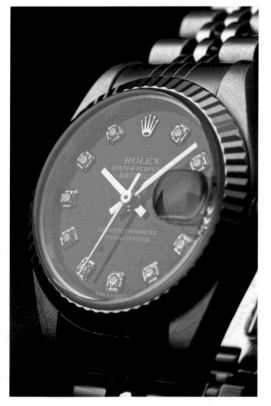

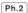
Ph.2

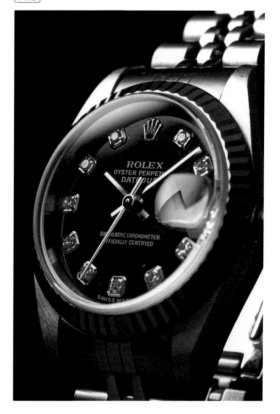

河合同學
帶了一只
不錯的手錶
但裡面有一些鑽石
感覺很難拍喔

用圓頂燈罩包圍吧
這是我在銀一買的
我稍微研究了
COMMERCIAL PHOTO的照片

手錶的外框
是曲面
會反射倒影

用圓頂燈罩包圍吧

然後　繼續補光
在反光很強的地方
用細小的黑紙遮擋

手錶數字盤的
表面是玻璃材質
為了減少反光
玻璃遮住手錶時
一定要精準控制燈光

不過　新手
大概就是這樣
不足的地方
要靠修圖補足

話說回來
河和同學的手錶
很不錯喔
能不能讓我拍看看呢
是CITIZEN的錶

手邊正好有
篠笛和袋子
袋子上有和風圖案
拍出日式手錶的感覺
應該很有氛圍
稍微拍看看吧

Ph.3

Photo：河合航世 新藤龍之介

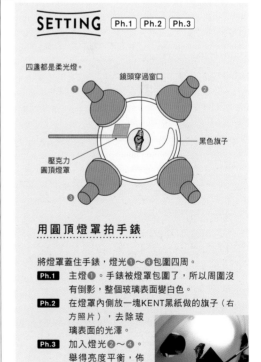

SETTING Ph.1 Ph.2 Ph.3

四盞都是柔光燈。

鏡頭穿過窗口

黑色旗子

壓克力
圓頂燈罩

用圓頂燈罩拍手錶

將燈罩蓋住手錶，燈光❶～❹包圍四周。

Ph.1 主燈❶。手錶被燈罩包圍了，所以周圍沒
有倒影，整個玻璃表面變白色。

Ph.2 在燈罩內側放一塊KENT黑紙做的旗子（右
方照片），去除玻
璃表面的光澤。

Ph.3 加入燈光❷～❹。
舉得亮度平衡，佈
置完成。日期窗是
凸透鏡，需要另外
合成。

🔊 燈光：❶～❹broncolor Pulso G Head＋Standard Reflector P70
📷 相機：Hasselblad H4D-31
⚙ 鏡頭：HC MACRO 4/120 II ／1/60秒 f22 ISO100

我在攝影棚時
前輩曾說
只要學會拍手錶
就能從事攝影工作

我當時心想　也許是吧
但我認為
這不只是技術的問題

在現場觀看　拍攝過程時
我才漸漸明白
人與人之間
沒有信任感的話
根本做不好攝影工作

人人都會拍照
但是
並非人人都能當攝影師

如今每個人
都能在社群媒體
發表作品
關鍵在於　自我行銷
如何看待自己
並且持續成長

透過大量攝影
在多次失敗中學習
才能創造更好的成果

例如
我偶然　發現一支篠笛
河合同學剛好　戴著手錶

一只日本製的CITIZEN手錶

不如搭配看看吧
把這樣的思考方式
當作自我訓練
每天練習拍照

先構思　再拍照
這些經驗與成果
將塑造出　理想的自己

每天　在生活中
邊思考邊拍照
是身為攝影師的
基本生活方式

再來　還有人性
雖然　藝術家應該有所追求
但也不能太貪婪
時時刻刻　培養善良的心
成為一個　有社會觀的人

人類需要互相依靠
才能生存下去
所以　對人類的愛　最重要
這與世界和平
息息相關

如果人人都能培養
善良的心

世界必定充滿　愛與和平

篠笛（日本的一種傳統木管樂器，由川竹製成的。）
篠笛康昭
Instagram：@shinobue_kousyou

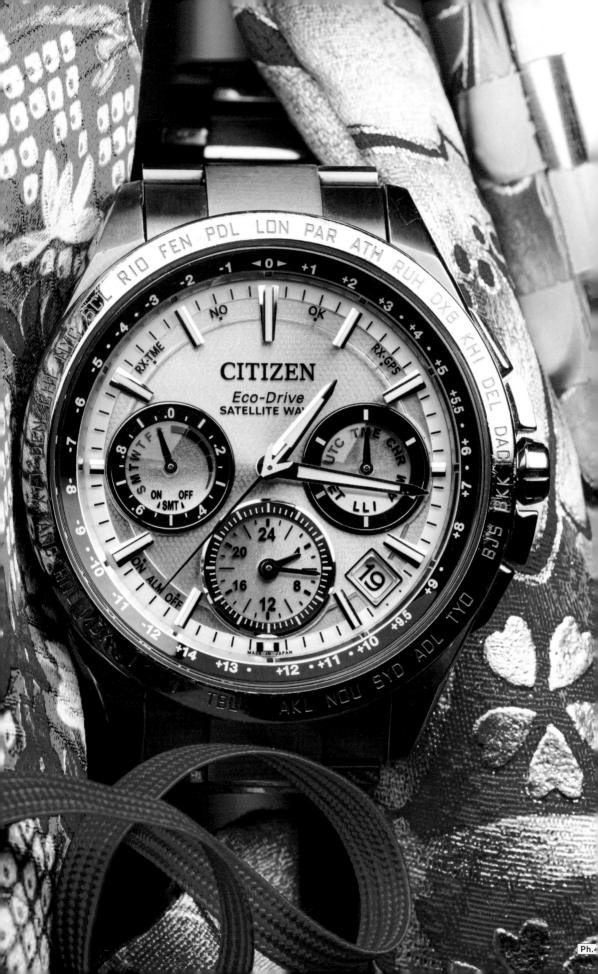

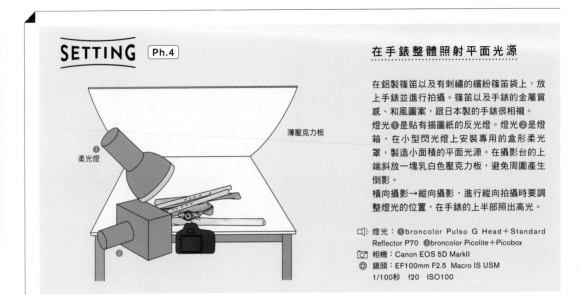

SETTING [Ph.4]

薄壓克力板

柔光燈 ❶

❷

在手錶整體照射平面光源

在鋁製篠笛以及有刺繡的繽紛篠笛袋上，放上手錶並進行拍攝。篠笛以及手錶的金屬質感、和風圖案，跟日本製的手錶很相襯。
燈光❶是貼有描圖紙的反光燈。燈光❷是燈箱，在小型閃光燈上安裝專用的盒形柔光罩，製造小面積的平面光源。在攝影台的上端斜放一塊乳白色壓克力板，避免周圍產生倒影。
橫向攝影→縱向攝影，進行縱向拍攝時要調整燈光的位置，在手錶的上半部照出高光。

燈光：❶broncolor Pulso G Head＋Standard Reflector P70 ❷broncolor Picolite＋Picobox
相機：Canon EOS 5D MarkII
鏡頭：EF100mm F2.5 Macro IS USM
1/100秒　f20　ISO100

燈光組合＆調整

燈光❶（只有上方燈光）

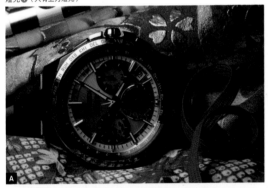

A

燈光❷（只有下方燈箱）

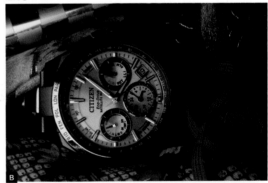

B

燈光❷ 遠拍

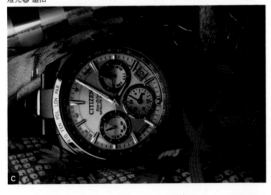

C

燈光❷ 近拍

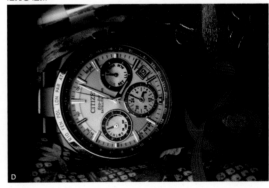

D

使用貼有描圖紙的標準反光燈❶，以及小型燈箱❷，上下交疊照射。
A 只有標準反光燈❶。在手錶附近1～3點的位置加入高光。對著鋁製笛子和錶環，照出下方袋子的圖案。　**B** 只有下方的小型燈箱❷。增加錶盤的亮度，在手錶附近10～1點的地方加入高光。　**C D** 手錶的玻璃表面平坦且透明度高，只要調整燈箱❷的角度和距離就不會出現反光。燈光要儘量靠近，以免❷的平面光源不均勻。此外，燈光❶和❷在周圍照出的環形高光，要連成一線才行。

圓形和方形的雙層燈

將兩盞燈架設在攝影物的附近。用上方的反光燈（＋描圖紙）照射篩笛和袋子，用下方的燈箱則照射錶盤。

可以只用一盞燈照亮整體

燈光❷（下方的燈箱）＋銀色厚紙板

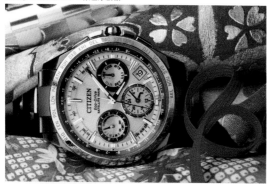

即使只有一個小型燈箱❷，只要能照亮整個手錶就能拍出同樣的效果。用銀色的厚紙板蓋住手錶，在整體打光，這就是簡易版燈罩。改變厚紙板的彎度和角度以調整高光。畢竟是簡易的打光方式，所以立體感會稍嫌不足。此外，由於錶環周圍會曝光，很難呈現銀色的閃亮質感。

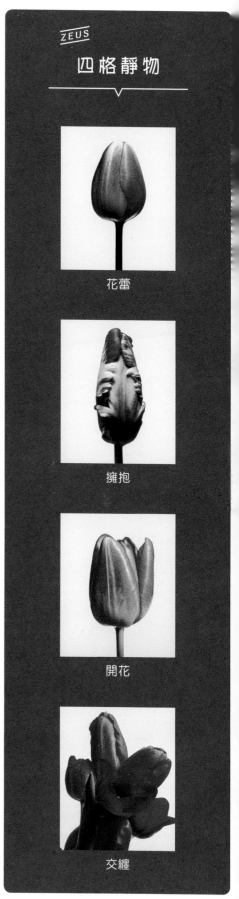

ZEUS

四格靜物

花蕾

擁抱

開花

交纏

15

〈主題〉
珠寶

LET'S CHALLENGE
ZEUS'S STILL LIFE MAGIC

在辰太郎的
原創珠寶上
用光學纖維
照出美豔的光

富田辰太郎透過他獨有的感性，以及對造形的美感來創作珠寶。今天邀請
他來攝影棚參加攝影會。辰太郎平常都用iPhone拍攝自己的作品，現場也
有假手模特兒，於是我們佈置器材，請他自己拍看看。宙斯高井拿出4×5
相機Sinar與光學纖維燈光套組，採取「超微距攝影」手法。難道今天的宙
斯是厄洛斯神？

Ph.1

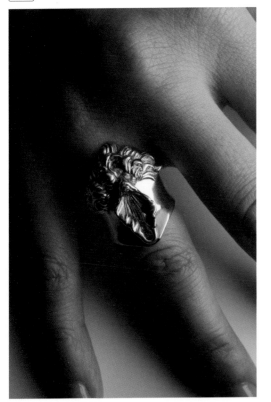

Ph.2

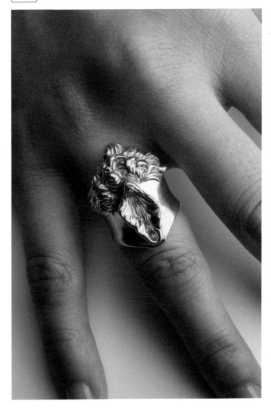

二月有一場藝術展
「被消除的我們 藝術展2022」

我收到一張DM　上面寫著
「既然作品被社群媒體刪掉了
那就展示出來吧」
於是我去了　神田神保町展場

展場真令人懷念
展覽展出70年代的照片

我問旁邊的人
是不是也會攝影
結果他說　那是他父親的作品

他自己則會製作珠寶

辰太郎是很厲害
很獨特的工藝家
製作戒指　耳環　各種飾品

他給我看IG上的
珠寶照片
我問他
你是怎麼拍照的？
用iPhone拍照
搭配放大鏡
是喔
拍得還不錯喔

交流過程中
我以輕鬆的心情　邀請他
想不想來攝影棚拍照？

金色珠寶
要採取微距攝影
閃亮的物品　會產生倒影
該怎麼打光
主燈使用燈箱　由上而下
強制閃光燈　從右側打光

我還是想　戴在手指上
該讓小京登場了
她的手指很漂亮

拍看看吧
選擇手動對焦
要仔細對焦喔
可以傳到電腦確認效果
一邊確認　一邊拍攝吧

Ph.3

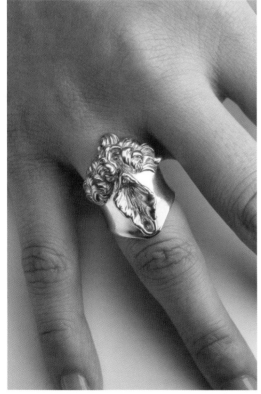

Photo：富田辰太郎

SETTING　Ph.1　Ph.2　Ph.3

銀色反光板

以小型燈箱照射平面光源
拍攝戒指

在攝影台的表面放一塊霧面的風扣板，手放旁邊，
以俯角攝影。用三腳架固定相機。前面用乳白壓克
力製的小型燈箱包圍。

Ph.1　燈光❶。從旁邊打光的小型燈箱。
Ph.2　燈光❶＋❷。加上一個頂燈。
Ph.3　在左邊立一塊銀色反光板以製造陰影，佈置
　　　完成。

🔊 燈光：❶❷broncolor Picolite＋Picobox
📷 相機：Canon EOS 5D MarkII
⚙ 鏡頭：EF50mm F2.5 Compact Macro／1/100秒 f16 ISO100

觸摸　感受　交纏

物體之間　互相貼合
絕妙的　平衡感
以美著稱的事物
來自一切根源的　生命平衡

纏繞裸女戒指時
我想起了亨利　盧梭的
最佳傑作《夢境》

月亮映照　花朵　樹木
野生的蛇
在叢林中　吹奏樂器的黑人
蠢蠢欲動的　美洲獅
美麗眩目的　肢體

銀色的　女體戒指
曲線柔美
但觸感冰冷
想要　被溫柔對待
想要　與生命之物交纏

植物　叢林

銀色戒指上
豔麗的高光
以燈箱製造　倒影
在妄想的花草上　疊染桃色
紫色強調　花朵的光澤

盧梭想描繪　夢境的世界
伸展蔓延的葉子是
模糊不清　美麗動人　精神世界的樂園

生物　喋喋不休的對話
腦海　一座豐潤的樂園

在夢境中
大概是　肯定是　叢林之王

繪畫可以　自由發揮
只要把感受　畫出來就行了

但是照片
沒辦法脫離物體
正因如此　才要做很多嘗試
將靈感　化為具體
用微距攝影　加入一點
妄想的感覺

放大想像力
隱藏局部
試著製造陰影　添加色彩

不展現全部的形體
營造出　想像的畫面
雖然　不能改變形狀
但可以　改變呈現方式
打造出　妄想世界的軌道

渾圓的、胸部
柔軟的　吻
朦朧優美
愛在腦中悠游

妄想世界
草叢的氣味　柔軟的頭髮
手中殘留的　觸感

一定能在　夢中相見
就像　那時候一樣

Jewelry
Shintaro Tomita / IN OUT DESIGN
Instagram：@inout_design
Web：www.inout-xxx.com

Ph.4

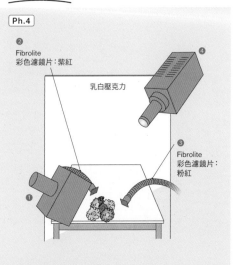

② Fibrolite
彩色濾鏡片：紫紅

④

乳白壓克力

③ Fibrolite
彩色濾鏡片：
粉紅

①

在小型戒指上

用光學纖維增加色彩

用軟橡皮擦將戒指固定在攝影台，四周用非洲菊包圍。①是P103使用的小型燈箱。②③是閃光燈專用的光纖傳輸線Fibrolite。閃光燈的光透過光纖導管照射到精確的位置。③的聚光鏡頭從斜上方打光，照在戒指和花朵背景上。

🔊 燈光：① broncolor Picolite＋Picobox ②③broncolor Impact 21＋Fibrolite（已停產） ④broncolor Pulso Spot 4 ＋Optical Snoot

📷 相機：Sinar X＋Hasselblad H3D II50

◎ 鏡頭：Schneider-Kreuznach 47mm f/5.6 APO Digitar
1/125秒 f16半 ISO50

4×5相機的微距攝影

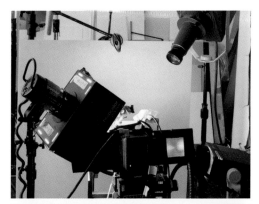

在4×5相機Sinar X上，用滑動轉接板安裝Hasselbald中片幅機背。鏡頭使用Schneider 47mm（下方照片）。小型戒指的微距攝影主要使用小型燈箱，並用聚光燈增加亮度。

燈光組合

燈光❶（燈箱）

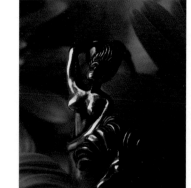

A

❶＋❷（Fibrolite 紫紅）

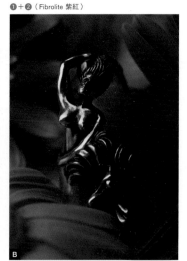

B

❶＋❷＋❸（Fibrolite 粉紅）

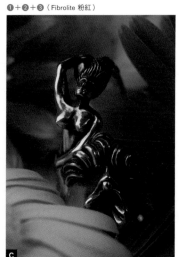

C

光纖傳輸線

在單體閃光燈（broncolor Impact 21）上安裝專用的光纖傳輸線
（Fibrolite）。可連接兩條光纖傳輸線。

Fibrolite傳輸線透過光學纖維將閃光燈的瞬間光傳至前端。傳輸線
可以彎曲，也可以在水中使用，但目前Impact 21、Fibrolite已停
產，固定光攝影可用小型LED燈替代。從左右兩側照射戒指和花
朵。

❶＋❷＋❸＋❹（聚光燈）

A 在斜前方架設燈箱❶。女
性人像上有高光，臉頰浮現
非洲菊的倒影。
B 從左邊照射Fibrolite❷，
以臉部為中心，在人像的上
半身加入紫紅色。
C 從右邊照射Fibrolite❸，
在前方的花（原本是黃色）和
人像右下方加入顏色。
D 從頂端照射聚光燈❹。從
後方照出邊緣光，在人像的
輪廓上製造高光，突顯立體
感。同時在背景中加入光
亮，製造前後景深。

四格靜物

足不出戶　煩悶不已

他禁止親密接觸

真傷腦筋

好想　與大家同樂

107

迷霧 vs 波紋

用水表現出

淡香水的芬芳

松井友輝於2020年成立事務所，目前在業界以廣告攝影師的身分活躍。
他學生時期很常來東京攝影研究俱樂部（宙斯俱樂部的前身）。今天久
違地邀請他，以淡香水的瓶子為主題，展開一場「專業人士」的對決。
松井先生帶一組器材到高井攝影棚，採取複雜的多燈技巧。宙斯高井將
瓶子放入一個裝水的壓克力水族箱，運用紅色與藍色來營造動靜對比。

Ph.1

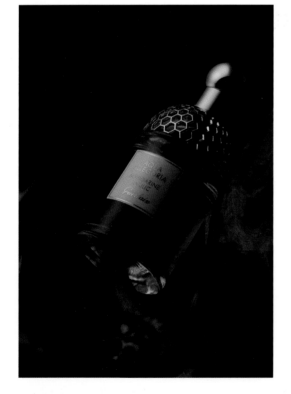

Ph.2

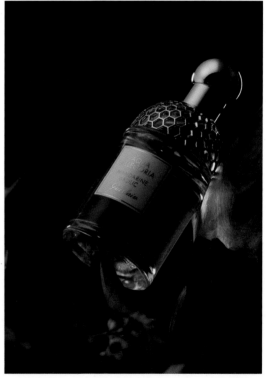

哇　怎麼會這麼重
感覺就像　小規模的搬家工程
五支　黑色腳架
五盞　broncolor 一體式閃光燈
Sinar P3　連接兩台電腦
居然把這麼多東西　塞進計程車
移動過程　簡直是在練肌肉嘛

自從松井被帶來
攝影研究俱樂部
已經過六年
他在學生時期　買了broncolor後
好像每天都在練習攝影
畢業之後
在HAKUHODO PRODUCT'S 工作
後來轉職　自由攝影師
現在好像會

承接靜物攝影
和人像攝影的案件
很認真工作

今天要拍香水
他準備了　很厲害的器材
我明明跟他說
輕鬆玩玩就好
他還增加了　攝影棚的燈光
主燈三盞
後燈兩盞
迷霧的燈光一盞
花朵的燈光一盞
燈光控制得很好

佈置完成後
還要依照
客戶的要求

先預估成果
再思考打光的方法
想法要靈活

為了呈現　香水的漸層色調
以銀色反光板替代
在空中營造　迷霧感
值得一看的畫面

PS：拍完照　整理完攝影棚
把一堆行李塞進
計程車時
一個美麗的白色物品
突然出現在助理的座位
嗯？　是AQUA
霧雨中的愛情物語
清爽如風
真是愉快的　攝影生活

Ph.3

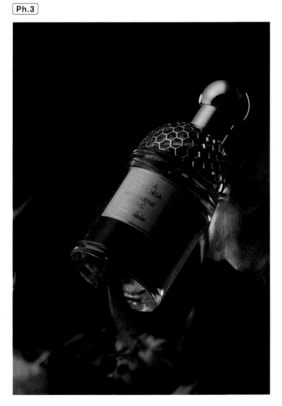

Ph.4

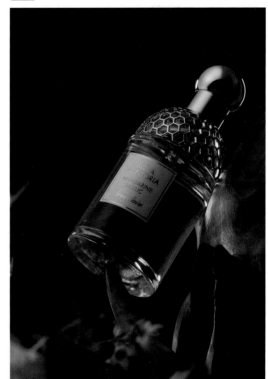

Photo：松井友輝　下一頁講解燈光技術

109

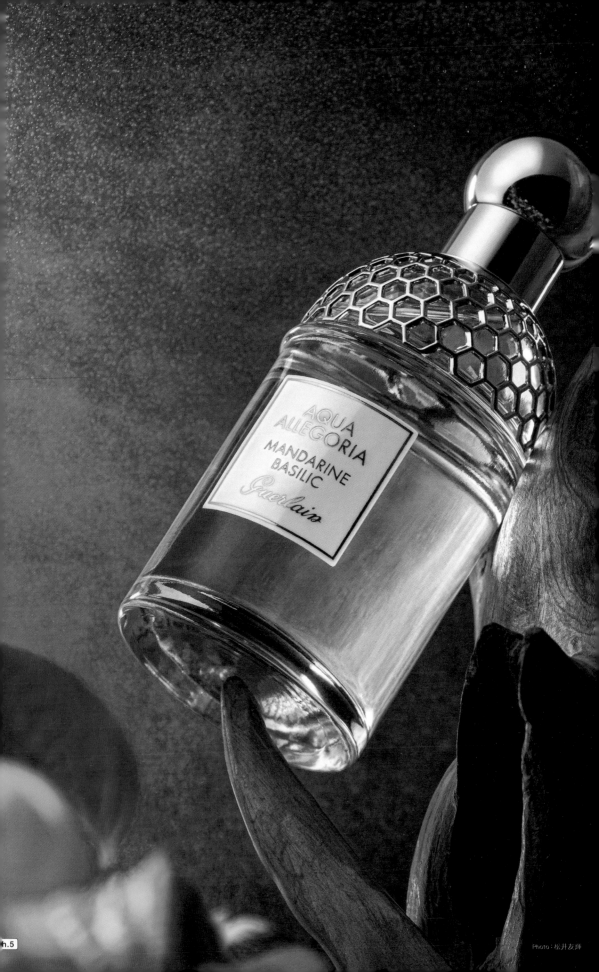

AQUA
ALLEGORIA

MANDARINE
BASILIC

Guerlain

攝影情況

設置頂燈。依據瓶蓋的圓弧狀加入高光，彎折乳白色的薄壓克力板，從頂端打光。

貼有橘色濾鏡片的霧感專用燈，套上塑膠袋，避免接觸霧氣。

用香水營造出迷霧感。燈光在霧中反射，使瓶內閃閃發亮（對照上一頁Ph.4與左頁的完成照）。

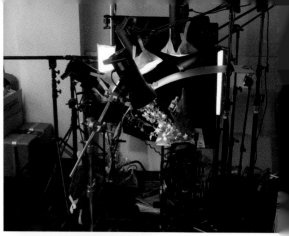

↑所有器材佈置。單體閃光燈五盞，發電型閃光燈一盞，燈箱和直式燈條共八盞。單體閃光燈是無線電池型，因此佈置時不必使用電源、同步傳輸線，可遠端控制燈光輸出量。

↑松井先生配合噴霧的時機，按下快門。

松井友輝

1996年生。日本大學藝術學部攝影系畢業後，於HAKUHODO PRODUCT'S就職。現為自由攝影師，主要從事廣告攝影工作。

Web：matsuiyuki.com
Twitter：twitter.com/yukimatsui_p
Instagram：instagram.com/yukimatsui_p

SETTING

Ph.1 Ph.2 Ph.3
Ph.4 Ph.5

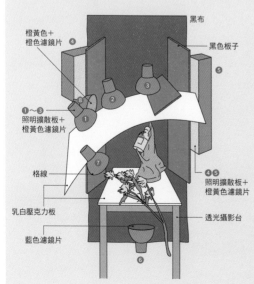

橙黃色＋橙色濾鏡片 ④
黑布
黑色板子
⑤
①～③
照明擴散板＋橙黃色濾鏡片
格線
照明擴散板＋橙黃色濾鏡片 ④⑤
乳白壓克力板
透光攝影台
藍色濾鏡片

同時評估霧氣的反光

多燈攝影技術

為了在球狀的瓶蓋上照出滑順的高光，用乳白色薄型壓克力板遮住整個瓶子。在透光攝影台上疊放透明壓克力和乳白壓克力，從下方照出高光。

Ph.1 燈光①②③。穿透乳白壓克力的頂燈。在燈上黏貼照明擴散板和橙黃色濾鏡片。

Ph.2 用燈光④⑤在瓶子的邊緣加入高光。在燈上黏貼照明擴散板和橙黃濾鏡片。

Ph.3 使用有藍色濾鏡片的燈光⑥，從攝影台下方打光。提亮瓶內，攝影物上方的乳白壓克力板同時反射燈光，在瓶身加入高光。使用格線燈燈⑦，照亮前方的花朵。

Ph.4 使用有橘色濾鏡片的燈光⑧，從背後打光。這樣燈光佈置就完成了，從商品後方噴出霧氣，水滴可發揮反光的效果，擴散燈光並提亮瓶內。

🔆 燈光：①②③⑦broncolor siros 400ws＋L40 Standard Reflector
④broncolor Picolite＋Picobox ⑤broncolor Striplite 60 Evolution
⑧broncolor Pulso G Head＋P70 Standard Reflector
📷 相機：Sinar P3＋PhaseOne IQ250
⊙ 鏡頭：Sinar Sinaron Digital Macro 120mm F5.6／1/125秒 f16 ISO100

一款淡香水
AQUA ALLEGORIA
水的寓言　水的故事

香水 Parfum
香水 Eau de Parfum
淡香水 Eau de Toilette
古龍水 Eau de Cologne

乙醇濃度高　價格不菲
法文 Parfum
是香水的意思

Eau de 是水的意思
代表　以水稀釋

古龍水　是源自科隆的水
據說是在德國的城市　科隆
1709年　由一名義大利調香師
製作出世界上
最古老的香水

Toilette 是化妝的意思
Eau de Toilette
應該是指　化妝水

從事商品攝影工作　知識很重要

嗅覺感受香味的方式
與其他感官不同
氣味會直接　傳入大腦
因此　記憶與香味
有很深連結

照片無法　直接產出
雖然可以捕捉　瞬間感受
但感覺卻　與動物不同
透過感知的濾鏡
找回過去的　感知記憶

感覺與智慧的差別
雖然不足以　閱讀文字
但智慧能　回溯記憶

氣味能直接
動搖本能

沒錯
當時的氣味　當時的笑容
瞬間移動

轉瞬即逝

我們在喧囂中　相遇
在夜晚散步　漫無目的
在深夜電影的座位上
彼此依偎
清晨帶著醉意　踏上歸途

那天在床上留下的
溫柔香氣
Mandarine Basilic
親密時間的　回憶

如水一般　搖曳漂流
白雲飄浮　舒適的夢境
喚起舒心的氣味

香氣是　濃厚的祕密

小小一道彩虹　幸福的美夢
親密的關係

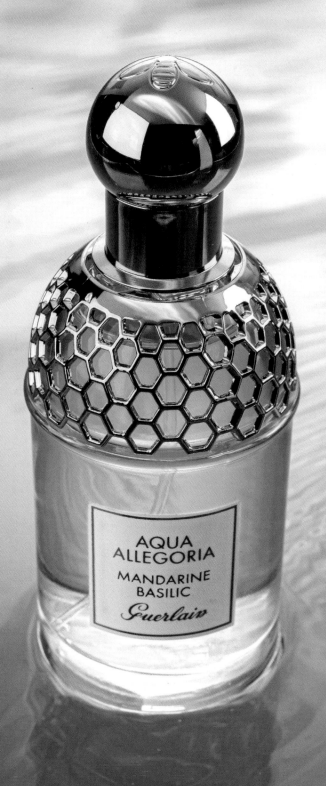

SETTING

Ph.6

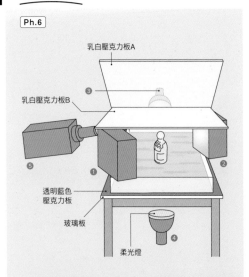

乳白壓克力板A

③

乳白壓克力板B

⑤

①

②

透明藍色
壓克力板

玻璃板

④

柔光燈

透光裝置展現水的透明感

在壓克力水族箱中裝水，放入瓶子並製造波浪。
燈光①②是燈箱。①從斜前方打光，②從斜後
方。在乳白壓克力板A上黏一塊波浪狀濾鏡片，用
頂燈③製造水面的紋路。燈光④從攝影台底下打
光。燈光穿過透明的藍色壓克力板，在水和瓶內
增加藍色。在聚光燈⑤安裝彩色濾鏡，從下方照
射壓克力板B，在瓶子的金屬區塊照出彩虹。

- 燈光：①② broncolor Boxlite 40　②③broncolor Pulso G
 Head＋Standard Reflector P70　④broncolor Pulso Spot 4
 ＋Optical Snoot
- 相機：Canon EOS 5D Mark II
- 鏡頭：EF50mm F2.5 Compact Macro／1/100秒　f13
 ISO100

瓶子放入水族箱

在淺壓克力水族箱中裝水，開始拍攝。用乳白壓克力板（A）
蓋住整個水面。前方的乳白壓克力板（B）則用來映照瓶蓋的
高光。將瓶子放在一個透明壓克力磚上，放在很接近水面的
地方。

燈光組合

燈光①②（左右燈）

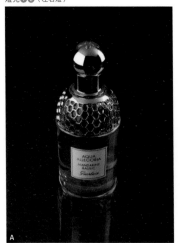

A

③（頂燈）

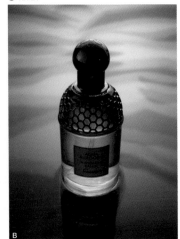

B

③＋④（腳燈）

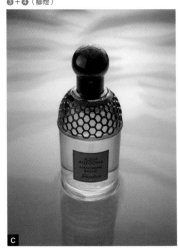

C

水面映照波浪圖案

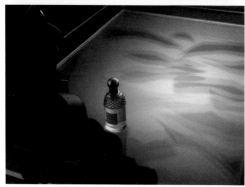

在乳白壓克力板（A）上方黏貼不同深淺的波浪狀藍色濾鏡片，從頂部打光，在水面照出圖案。頂燈不直接照亮瓶子，而是在瓶子後方的水面打光。採取斜向俯瞰和正面的攝影角度，因此畫面中的背景呈現上亮下暗的漸層效果。

下方的透光呈現藍色的水

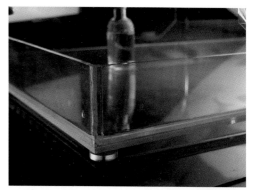

壓克力水族箱的底部也是透明的。在水族箱下方放一塊大約5mm的墊片，由上而下依序疊加藍色透明壓克力板、乳白壓克力板及玻璃板。燈光設在瓶子的最下方。燈芯（內部高溫處）的光有點太強了，在燈光上面放一塊薄型乳白壓克力板，調整亮度。

❶＋❷＋❸＋❹（燈光完成）

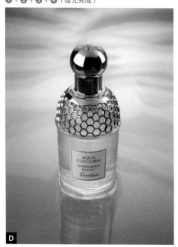

❶＋❷＋❸＋❹＋❺（彩虹強調色）

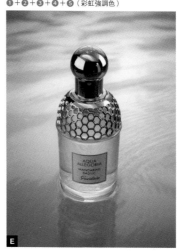

A 左右兩側用燈箱❶❷照亮商品。

B 頂燈❸。在水面製造波紋，水面反射的光會提亮瓶內。

C 從水族箱的下方加入腳燈❹。平衡❸和❹的照光量，調整背景的亮度和深度。

D 前燈❶❷搭配背景燈❸❹。燈光佈置暫且完成。

E 聚光燈❺黏貼彩色濾鏡片當作強調光，在前方乳白壓克力板（B）的下面打光。壓克力板反射的彩色光照在銀色瓶蓋和商品肩部。水面出現波浪，柔化頂燈❸照出的紋路，呈現自然的感覺。此外，畫面上半部很明亮，有如水平線另一端的天空。

水族箱銀河小行星
與杯中積雨雲

靜物攝影不只需要精準拍出攝影物，靜物的魔法還能將一顆小石頭變成銀河小行星，將牛奶變成積雨雲。獨立攝影師荒井真丞兩年前從紐約回來，這次邀請他來攝影棚，展開一場充滿創意性和技術性的「譬喻意象」攝影。不用電腦合成修圖，拍出一次完成的靜物畫面。

Ph.1

Ph.2

「真丞

生日快樂

紐約生活　快結束了吧？

努力進修　回來之後

還要再來玩喔」

寄出那封郵件後

已經過了好多年

他去了紐約

擔任土井浩一郎的助手

也和青木健二交流過

學習頂級攝影師的

攝影創作方法

從中得到許多刺激

有沒有帶一些　好東西回來呢？

現在　從美食到汽車攝影

他都做得不錯

在攝影工作上　獲得好評

才能吸引　下一份工作的到來

這是良性循環

雖然知道你很忙

但APA攝影比賽

開始徵件了

現在是挑戰

新世界的

好時機喔

聽說2023年APA攝影比賽

冠軍獎金是　100萬日元

去拿看看吧

我來準備水族箱

希望你能拍出

前所未見的　優質照片

如同太空

宙斯創造天地　神之路

黑洞中

將誕生什麼？

真期待　頒獎典禮

Ph.3

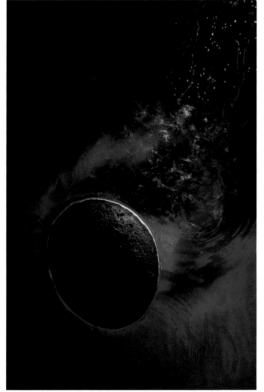

Photo：荒井真丞

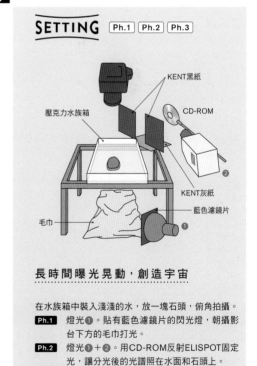

SETTING　Ph.1　Ph.2　Ph.3

KENT黑紙

CD-ROM

壓克力水族箱

KENT灰紙

藍色濾鏡片

毛巾

長時間曝光晃動，創造宇宙

在水族箱中裝入淺淺的水，放一塊石頭，俯角拍攝。

Ph.1　燈光❶。貼有藍色濾鏡片的閃光燈，朝攝影台下方的毛巾打光。

Ph.2　燈光❶＋❷。用CD-ROM反射ELISPOT固定光，讓分光後的光譜照在水面和石頭上。

Ph.3　用空氣馬達和吹風機撥動水面，長時間曝光。

🔊 燈光：❶broncolor Pulso G Head＋Standard Reflector P70 ❷ERI-SPOT

📷 相機：Canon EOS 5Ds R

⚙ 鏡頭：TS-E90mm F2.8／8秒　f18　ISO100

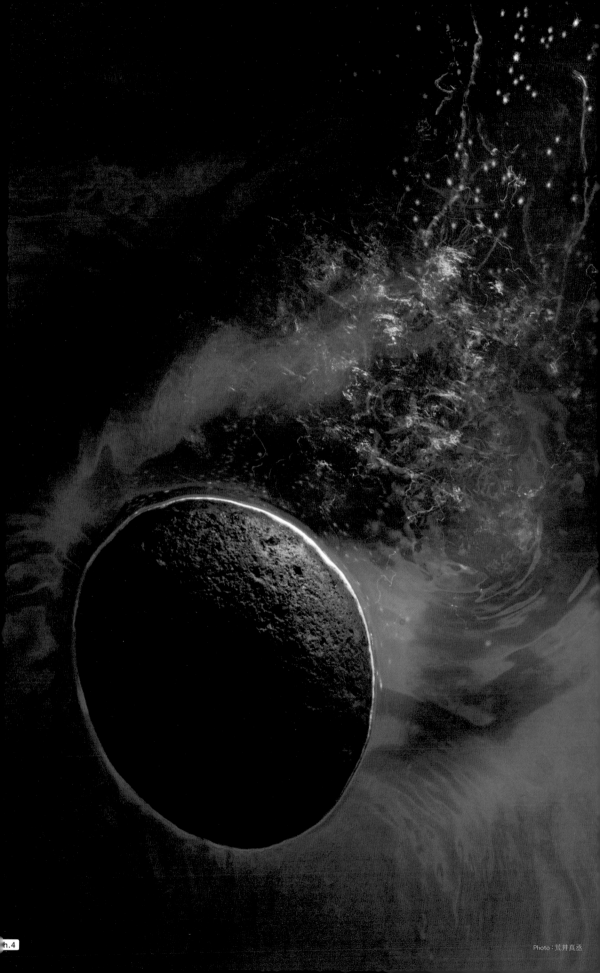

Photo：荒井真丞

石頭放入淺水族箱俯瞰攝影

在淺水族箱中裝水，放入一顆石頭。在攝影台下方鋪一塊毛巾，製造皺褶當作背景。使用兩盞燈，閃光燈從右前方照亮毛巾，ELISPOT固定光照射CD-ROM。

CD-ROM的彩虹

用支架固定CD-ROM後用ELISPOT打光，讓水面產生反光（光譜）。用KENT黑紙和灰紙調整照光的範圍。水族箱底部有細小的氣泡，留下來模擬銀河星球。

空氣馬達與吹風機

用小型空氣馬達製造氣泡，並用吹風機在水面吹出波浪。採用8秒長時間曝光。水面搖晃，鋪在水族箱下面的毛巾紋路消失，空氣馬達的氣泡和水族箱底部的氣泡，在晃動之下擴散滲透，看起來就像星雲。（右下方照片：為了長時間曝光，實際拍攝時需關閉攝影棚燈光。）

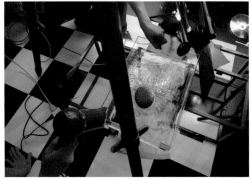

荒井真丞
1991年福島縣出生。日本大學藝術學部畢業後，在東京都內的攝影棚工作，隨後赴美深造。
於2018年回國。目前以靜物攝影工作為主。
Web：shinjoarai.com

恭喜你

什麼　APA攝影獎提名？
真的嗎？

突如其來的　好消息
如同天上掉下的禮物

頒獎典禮　在赤坂王子飯店宴會場
我第一次參加　APA攝影獎
是因為柯達的廣告

當時APA攝影獎的廣告文案
上面寫著
「成功故事的序章」
第一屆得獎者　篠山紀信

成功啊　真是太棒了
我想要　好好努力

下一年
我看到柯達的海報　於是報名參賽
交出了比上次　更新穎的作品
當然　本來以為會得獎
結果只有入圍
為什麼？　這怎麼可能
我覺得評審爛透了

但因為得過一次獎
我才能在隔年　得到寶石的拍攝工作
當時拍得不錯
再次獲得APA攝影獎

後來　收到化妝品公司的聯絡
他們想看看　我的攝影作品
於是　獲得新客戶

廣告攝影的工作　愈來愈多
我還成立了　一間攝影棚
不知為什麼　我無所畏懼
活力充沛　幹勁十足

某一天　我收到
COMMERCIAL PHOTO雜誌的　封面拍攝邀約

當時的主編河村先生
提出一個問題
「水的瞬間攝影
看起來不會很像冰嗎？
能不能拍出柔軟的感覺？」

柔軟的水啊
尖尖的頭髮　開始運轉思考

在水族箱裡加水
製造水花
用閃光燈打光　會拍出凝固的水
那如果在水中加水　會發生什麼事？
水會慢慢　流動嗎？
或許會因為比重不同　而產生水流效果

於是　就這樣拍看看
真像　夏天的積雨雲

攝影真有趣
可以創造世界
宙斯　降臨了

攝影　即是創造世界
你也試著　追求成功吧
快樂的未來　在等著你
一起開心玩攝影

COMMERCIAL PHOTO雜誌2005
年8月號封面。當時還是底片攝影
的時代，用無法連拍的4×5底片
相機連續拍兩天，直到拍出滿意的
畫面為止。本篇攝影作品是升級
版，因為數位相機可以連拍。這次
還有加了彩色燈光。

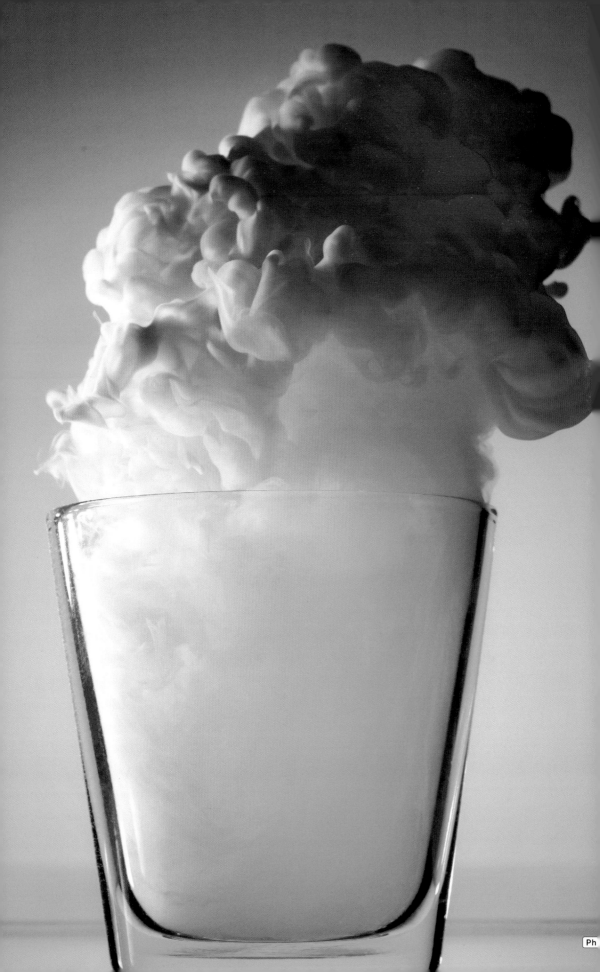

SETTING

Ph.5

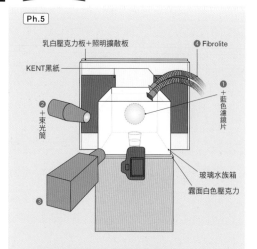

乳白壓克力板＋照明擴散板　　　❹ Fibrolite

KENT黑紙

❶ ＋藍色濾鏡片

❷ ＋束光筒

❸

玻璃水族箱

霧面白色壓克力

在水中製造牛奶積雨雲的魔法

在水族箱的底部放一個杯子，攝影的魔法重點在於不能讓人發現杯子在水裡。使用高透明度的玻璃水族箱，水裡絕對不能有氣泡或污濁感。

在後燈❶黏貼藍色濾鏡片，在乳白壓克力板的後方打光。燈光❷使用束光筒，從右後方打光。聚光燈❸使用彩色濾鏡，照射杯子裡的牛奶。將P106的光纖傳輸線Fibrolite❹放在水族箱上面。貼上紅色和綠色的濾鏡片，為大面積的牛奶雲增添色調。

🔊 燈光：❶broncolor Pulso G Head＋Standard Reflector P70 ❷broncolor Pulso G Head＋conical Snoot ❸broncolor Pulso Spot 4＋Optical Snoot ❹broncolor Impact 21＋Fibrolite

📷 相機：Canon EOS 5D MarkII

🔆 鏡頭：EF50mm F2.5 Compact Macro／1/100秒　f10 ISO100

燈光配置

將裝水的水族箱放在攝影台（方塊）上，從正面拍攝。水族箱後方的燈使用藍色濾鏡片。在乳白壓克力板和燈光之間加一塊照明擴散板，製造平緩的藍色漸層效果。

燈光組合

燈光❶（後燈）

A

❶＋❷（側燈）

B

❸（彩色聚光燈）

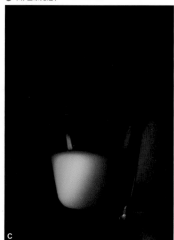

C

牛奶積雨雲的製作步驟

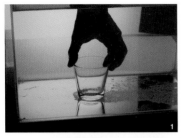 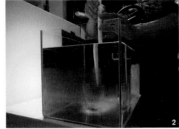 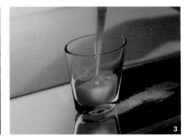

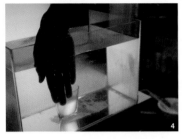 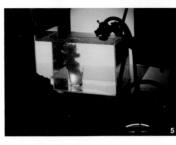

1 將水族箱洗乾淨後，裝水並放入杯子。

2 用滴管將牛奶加入杯子裡。如果牛奶中途溢出杯子就重來一次。重新清洗水族箱，回到步驟**1**。

3 牛奶的質量比水大，在靜止狀態下加入牛奶，牛奶會沉入杯底。

4 擦拭水族箱外側的雲朵，清除內側的氣泡。注意不要攪拌水族箱裡的水。

5 在滴管中加水，從杯子的正上方噴水。牛奶因水流而湧出，將這個瞬間連續拍下來。

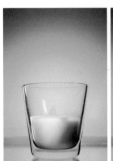 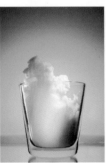 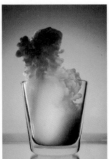 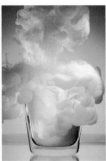 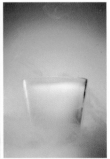

最佳快門時機是一秒鐘左右（2、3格），牛奶會馬上擴散至整個水族箱，水會變混濁。

❶＋❷＋❸

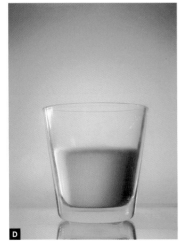

❶＋❷＋❸＋❹（Fibrolite）

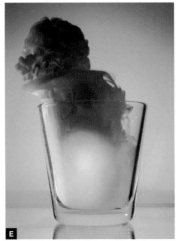

A 後燈❶從後方透過乳白壓克力板。用藍色濾鏡片製造藍色漸層。

B 束光筒❷從右邊打光。因為是有點斜後方的角度，牛奶擴散時，牛奶雲會出現高光，營造逆光的感覺。

C 只有彩色聚光燈❸。加入由藍到紅的漸層濾鏡，為杯中的牛奶增加顏色。

D 後燈❶搭配側燈❷，聚光燈❸的顏色變淡。

E 使用紅色和綠色的Fibrolite❹，在牛奶霧團的右邊添加顏色。

牛奶雲的形狀和密度無法控制，所以要在左邊用束光筒❷加入高光，並且用Fibrolite❹增加顏色，必須實際拍攝才會知道成果如何。先瞄準大致位置，清洗水族箱和杯子並換水，重複動作直到拍出好看的畫面。

LET'S CHALLENGE

ZEUS'S STILL LIFE MAGIC

光在
回憶之物中
注入感情

迫恭平是位剛獨立接案的廣告攝影師。以「Sakotty（サコッティ）」的名義舉辦攝影展，並在Instagram展示作品。他帶著「充滿回憶的浮游花」來到攝影棚。宙斯高井則準備了一尊象神迦內薩神像，這是他在印度舉辦攝影展時，主辦方贈送的紀念品。

Ph.1

Ph.2

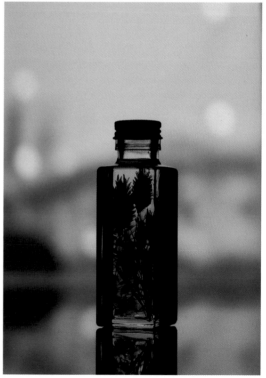

Sakotty

什麼？你要拍這個？

我聽到你說要
把螢幕當作背景
但你打算怎麼做？
我已經準備好　下方的透光照明了

這是你和　喜歡的人
一起做的浮油花瓶　對吧？
嗯？　那你們現在怎麼樣了？

「她和我　同一天出生
這個我們在　學生時期的最後一個暑假
一起做的浮游花
到目前為止
我從來沒有　美好的生日回憶
但多虧了她　我第一次
喜歡上　自己的生日」

「生日同一天
感覺就像　命中注定吧
只要和她待在一起
以前放棄的事　全都實現了」

「對我來說
她為我的人生　帶來了希望
她就像　夢幻國度的天使
是非常重要的人
我能夠持續拍照
也是因為　她一直在我身邊」

在拍攝過程中
我們聊著這個話題

「雖然向她告白了
但還是很難　完整傳達我的感情
所以　我不想用說的
而是用其他方式來表達
注入我的心情」

我們還聊了這些事

將未來的夢想
融入　螢幕的世界
美麗的　希望之碑
照片就是
傳遞戀愛情感的　情書

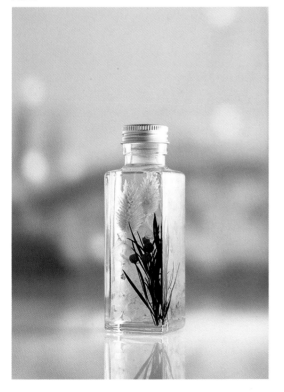

Ph.3

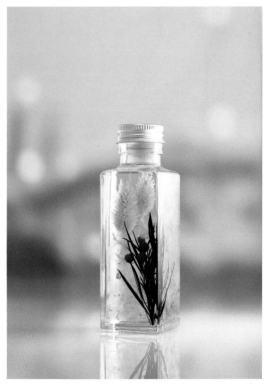

Ph.4

Photo：迫 恭平　下一頁講解燈光技術。

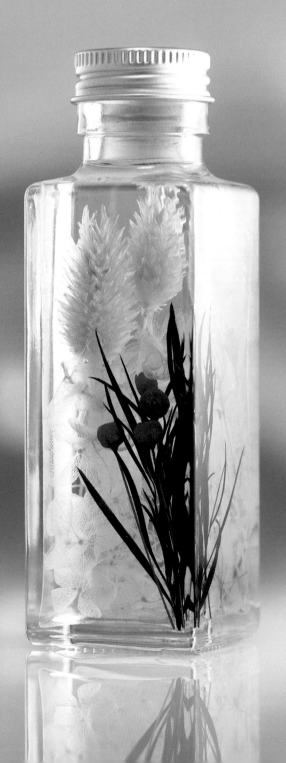

Photo：迫 恭平

拍攝現場

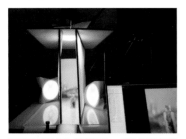

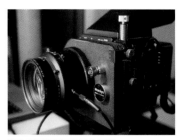

用照明擴散板包圍攝影物。調整螢幕與花瓶間的距離、鏡頭焦距、光圈數值，營造自然朦朧感，使物品和背景合而為一。

從後方觀看布景。將螢幕直立擺放，用CENTURY 支架固定，用相機端的電腦操作螢幕畫面。

學生時期的恩師贈送的相機RZ 67 Pro II，這也是一件充滿回憶的物品。連接Phase One的數位機背。

背景變化

在螢幕中播放多張照片。最左邊的相片背景是創造浮游花的德國村莊。

Photo

迫 恭平　Kyohei Sako

愛知縣名古屋市出身。日本大學藝術學部攝影系畢業。曾任職於Hakuhodo Product's Inc.（攝影創意事業總部），之後開始獨立接案。同時從事廣告攝影工作，以Sakotty的名義持續發表作品。主要展覽有《在 》（CANON 藝廊）、《NORA》（KKAG）等。2022年11月25日至12月15日，於FUJIFILM SQUARE舉辦個人攝影展《ジワリズム》。
Web：sakotty.com　Instagram Twitter：@35tty

SETTING　Ph.1　Ph.2　Ph.3　Ph.4　Ph.5

④ 柔光燈

照明擴散板

螢幕

② 柔光燈

③ 柔光燈

乳白壓克力板

玻璃板

① 藍色濾鏡片

白紙

透光攝影台

以螢幕影像為背景，用柔光罩包圍四周

用照明擴散板包圍浮游花的左右兩側和上方，從下面照射穿透的光。在背景螢幕中顯示相片。

Ph.1 燈光①使用藍色濾鏡片，對著攝影台下方的白紙打光。白紙產生的反光，在攝影台的乳白壓克力板和浮游花瓶內部，加入淺淺的藍色。

Ph.2 螢幕顯示相片。

Ph.3 燈光②③。調整燈光的角度和位置，照出浮游花瓶的內部，調整瓶子右側的高光。

Ph.4 利用頂燈④在瓶蓋上製造陰影，拍攝完成。

燈光：①②③④broncolor siros 400ws＋L40 Standard Reflector（①④）/P70 Standard Reflector（②③）
相機：Mamiya RZ67 ProII＋PhaseOne IQ260
鏡頭：Mamiya Sekor Z 150mm f3.5W M／1/4秒 f8 ISO50

APA社團法人日本廣告攝影師協會
發行的
「日本廣告攝影年鑑」
在世界各國販售
獲得APA攝影獎的我
收到英國和荷蘭
客戶的聯絡

還被邀請去
印度舉辦個人攝影展

在印度舉辦個展
相當有趣　令人興奮不已
雖然有點緊張
但我躍躍欲試
於是辦了個展

孟買Bombay
現在　稱作Mumbai
我在塔塔集團旗下的
國家表演藝術中心畫廊
舉辦為期一個月的攝影展

在開幕派對上
收到一尊
綠色大理石雕刻的
迦內薩神像紀念物
原來　這就是象神啊

對方遞給我時
非常謹慎小心
表情口吻很浮誇
可能是想表達
神像細緻的刻工吧

因為Sakotty說
他要拍攝　愛的紀念物
於是宙斯決定
拍攝　藝術的紀念物

人們認為迦內薩能
消除困難和障礙
帶來福氣
是財富、知識和商業之神
在印度是
很受歡迎的神

也是統領文化和藝術的
藝術之神
迦內薩一直在
攝影棚的中心守護我們

為了加強一點綠色調
我用綠色濾鏡
剪成細細的片段　調整位置
將焦點放在眼睛附近
以點光源的方式照射

背景是我在攝影展期間住宿的
泰姬陵酒店的照片
貼合在一起

心臟怦怦跳動
熱情如火
將熱情的熱浪
注入到火紅色的玻璃中

這樣更激發了
我的創作慾

攝影是愛
攝影是愛的信件
渴望即是豐盛的

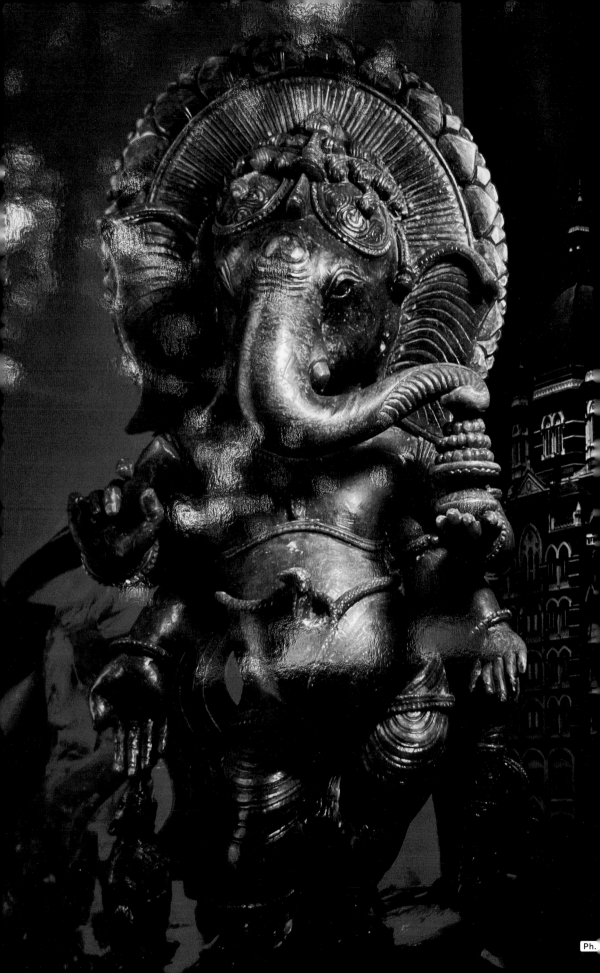

SETTING

Ph.6

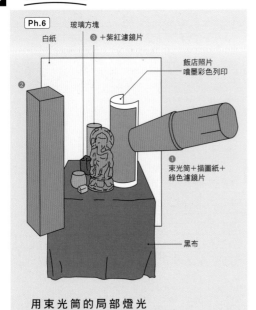

玻璃方塊
白紙
❸ ＋紫紅濾鏡片
飯店照片
噴墨彩色列印
❷
❶
束光筒＋描圖紙＋
綠色濾鏡片
黑布

用束光筒的局部燈光

拍出詭譎的迦內薩象神

以迦內薩象神為主體，擺上在印度拍的飯店照片、玻璃方塊，佈置成祭壇的感覺。

主燈❶在束光筒的照射口黏貼描圖紙和綠色濾鏡片。❷是60公分棒型燈。❸小型特殊燈將紫紅濾鏡片捲成長筒狀，放在迦內薩神像的後面，相機拍不到的地方。

📢：燈光：❶broncolor Pulso G Head＋Conical Snoot／❷broncolor Striplite 60 Evolution／❸broncolor Lump Head（名稱不明）
📷：相機：Canon EOS 5D MarkII
⚙：鏡頭：EF50mm F2.5 Compact Macro／1/100秒 f16 ISO100

隱藏燈

在迦內薩神像後方的燈光是一款broncolor舊型特殊燈頭。全長約20公分，保護玻璃的直徑大約4公分。內部有一個倒U形發光管，當作室內攝影的隱藏燈。用紫紅色濾鏡片包覆燈光，並且放在迦內薩神像的後方，增加背景紙張和玻璃方塊的顏色。

燈光組合

燈光❶（主燈／束光筒）

A

燈光❷（側燈／棒型燈）

B

燈光❸（隱藏燈）

C

束光筒

主燈是右前方的束光筒。在燈的前面貼上描圖紙和小塊的綠色濾鏡片，加強神像的綠色。

最後加工

最後用噴墨彩色列印機影印照片，進行最後加工。在自然光底下拍照就完成了（P131照片）。

燈光❶+❷+❸

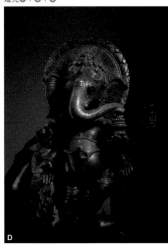

Ａ 用束光筒主燈❶照亮迦內薩神像。

Ｂ 側面使用棒型燈❷打光。在神像的左邊輕輕照光。

Ｃ 安裝在神像後方的隱藏燈❸。燈光穿透彩色濾鏡並在四周擴散，背景紙張變成紫紅色。

Ｄ 搭配燈光❶❷❸，拍攝完成。

ZEUS

四格靜物

那是一座 迷宮

既清新 又刺激
綻放光芒的 檸檬色

產生光亮 鮮豔的宇宙

勝井三雄的太空船

*Other Cut Gallery*_____*Part 2*

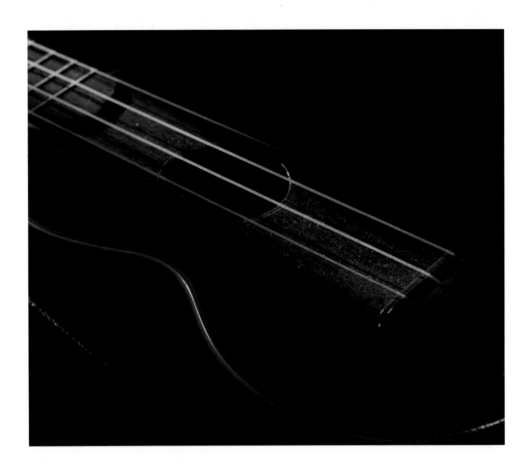

上方照片
【P093 烏克麗麗】
第一張烏克麗麗照片。將烏克麗麗放入樂器
盒，以一顆燈泡照亮琴弦。先簡單表現攝影
物的形象，接著放大想像力，慢慢增加照
明，最後拍出P093的照片。

右頁照片
【P099 手錶】
在搭配篠笛的布景中改變手錶的拍法。拍攝
方向是直的，因此要稍微調整燈光的位置。

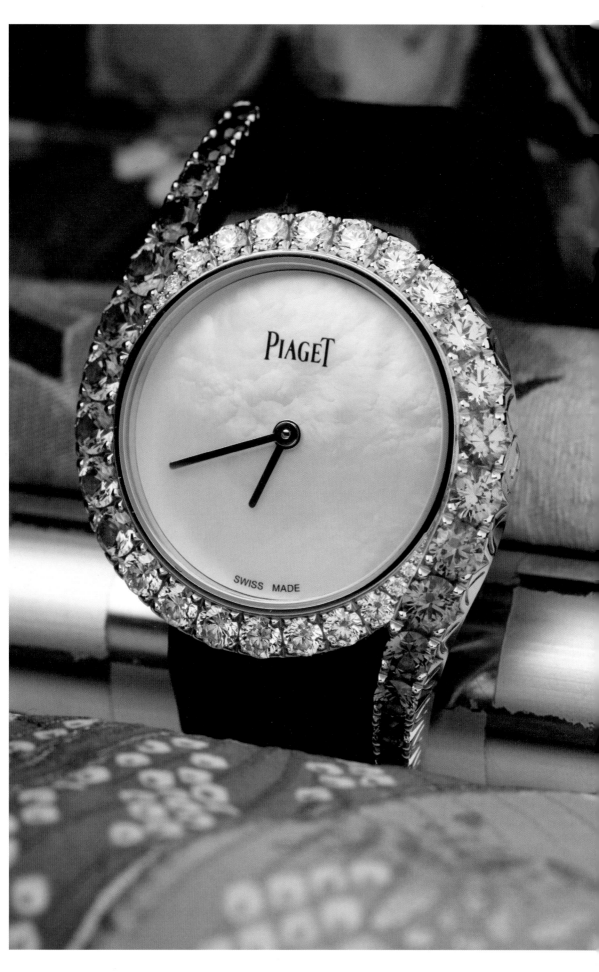

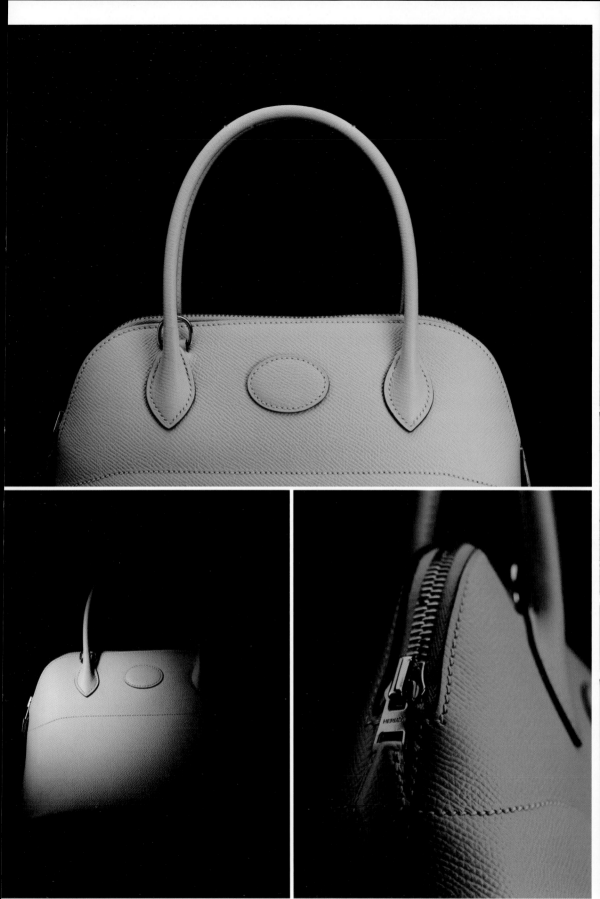

Photo：江頭佳祐

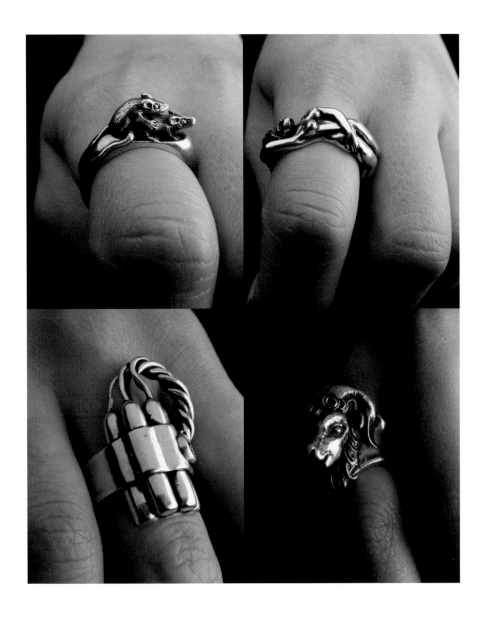

左頁照片
【P084 手提包】
只使用正面燈光拍攝的形象照,不使用背景
燈。由來賓江頭佳祐拍攝。

上方照片
【P102 珠寶】
P102是商品攝影的基本風格,在白色背景下
利用環狀光展示金色戒指的細節。但這張照
片使用黑布作為背景,並以一盞小型隱藏燈
拍攝。這是以硬光拍攝銀色戒指的特寫照。

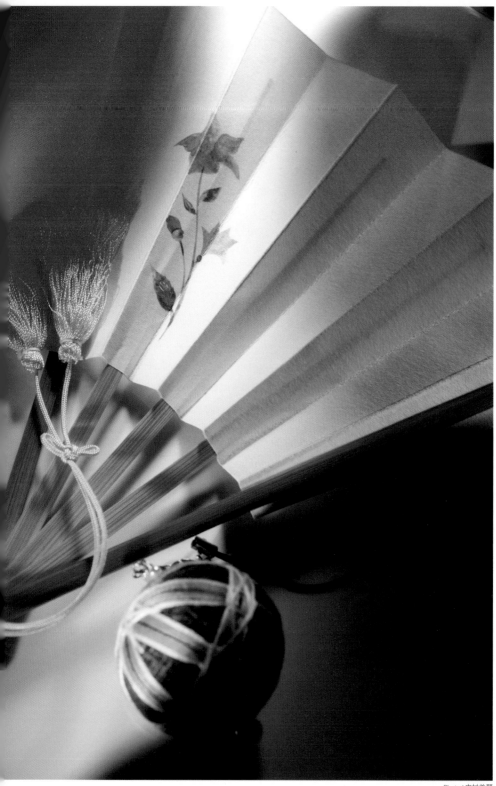

Photo：中村美麗

上方照片
【P084 攝影集】
燈光從後方（畫面上方）穿透紅色
和式玻璃，攝影主體改為扇子。由
中村美麗拍攝。

右頁照片
【封面照】
依照P122的說明，採用牛奶積雨雲的拍
攝手法，牛奶向上湧出後，等待牛奶霧團
沉澱，拍下壓克力球落在玻璃杯的瞬間。
杯內殘留的牛奶散開，形成環狀的煙霧。

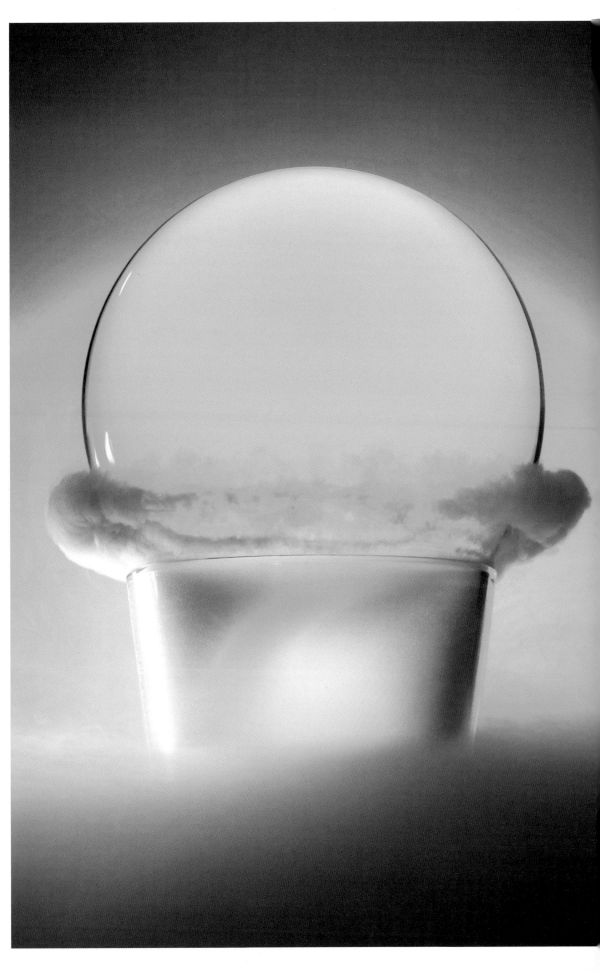

宙斯的器材庫

「高井攝影研究所」是高井哲朗的攝影棚兼辦公室。
自1986年成立以來，以產品廣告攝影工作為主，
至今承接過許多攝影案件。閃光燈主要使用broncolor的產品。
使用現代機型並搭配舊型發電機和閃光燈，
也會使用如今已停產的特殊燈具（效果燈）。

* 文章中的broncolor產品以粗體字表示。
　其中包含已停產的機型。

001 ｜ 閃光燈＋反光板

**Pulso G Head+
Standard Reflector P70**
在broncolor發電型閃光燈的標準燈頭
上，安裝標準反光板（Ø23.2×18.4cm），
照射角度約為70度。

002 ｜ 柔光燈

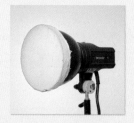

只使用標準反射板的話，燈光中央（熱
點）會太強烈，因此進行產品攝影時，經
常在燈罩前覆蓋一張描圖紙。將描圖紙
直接貼在反射板上的燈光稱之為「柔光
燈」。攝影棚裡有超過一半的反射燈已
是「柔光燈」的狀態。

003 ｜ 格線燈

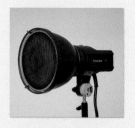

Honeycamb Grid
將蜂巢狀的網格安裝在標準反射板上，
縮小燈光的照射範圍。商品攝影需要控
制細微的光線範圍，格線燈是必備工
具。網格的尺寸不盡相同，分別以S、
M、L來區分。

004 ｜ 束光筒

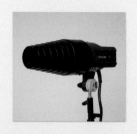

Conical Snoot
類似格線燈的配件，可縮小燈光的照射
範圍。經常在拍攝小型靜物特寫照時使
用。

005 ｜ 大型反光燈

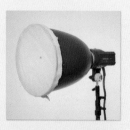

P45 Narrow Angle Reflector
尺寸為Ø29.5×24cm，照射角度為45度
的大型反光板。可從較遠的位置向攝影
物打出聚光，因此常用於製造大型布
景、人物攝影的背景漸層效果。

006 ｜ 柔光箱

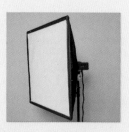

Soft Box
布製的軟光罩，也稱作燈罩。在全景拍
攝中可均勻照亮整個場景（P042），需
要製造亮度均等的背景時，可放在乳白
色壓克力板後方使用（P085）。

007 | 透射傘

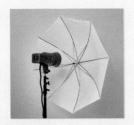

Umbrella Transparent
透射傘是人像攝影的必備配件，但由於傘骨會造成高光不均，在商品攝影（尤其是明亮物）方面不常用作主燈。照片展示的是透射傘，用作天花板的反射光。

008 | 聚光燈＋光學束光筒

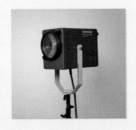 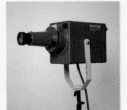

Pulso Spot 4 + Optical Snoot
內裝發光管的聚光型閃光燈。前面裝有燈塔般的菲涅爾透鏡，遠處的攝影物也能製造聚光效果。另外，搭配光學束光筒（右圖），可以藉由透鏡的效果製造銳利的聚光範圍，加上彩色濾鏡或遮罩，還能在聚光中添加顏色或是進行投影。它們在靜物攝影中是「飛行工具」一般的燈光，因此會在正篇中多次出現（P010、P036、P060等）。

009 | 燈箱

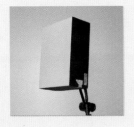

Boxlite 40
內裝兩個發光管的箱形閃光燈。尺寸為30×40cm。前面是壓克力製的乳白半透明材質，可製造出平滑的高光效果。在小物品的桌面攝影上是很實用的工具。在正篇P010和P030等篇中使用過。

010 | 小型閃光燈＋箱型柔光罩

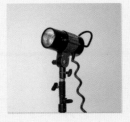 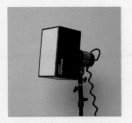

Picolite + Picobox
直徑約8公分的小型閃光燈燈頭。拍攝小型商品或使用多燈配置時，小尺寸閃光燈非常好用。閃光燈附有網格、投影等專用配件，最常使用的是專用箱型柔光罩Picobox（右圖）。柔光面積比Boxlite 40還小，尺寸為15×20cm。在拍攝手錶、寶石等小物的桌面攝影上是很常見的工具，例如正篇P100和P103。

011 | 柔光反光燈

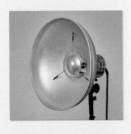

Softlight Reflector P ＜P Soft＞
中央有附反射板的反光燈。日本通常稱為「オパライト（美容燈）」。常用於人物攝影，高井攝影研究所使用的是幾十年前的型號，搭配使用舊式閃光燈頭。

012 | 裸燈發光管

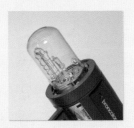

Sunlite Set
將光源暴露在外，周圍360度散射光線，製造出接近太陽光的效果稱作「裸燈發光管」。這款是形狀為倒U形，裸燈專用的特殊發光管（一般為Ω形）。在P016和P088的攝影中使用過。

013 | 特殊小型閃光燈

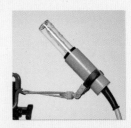

全長約20公分，直徑約4公分的小型特殊閃光燈。從前是常用於室內攝影的特殊燈具（在陰影處增加局部光線）。這款是broncolor的產品，但因年代久遠，產品名稱等資訊不明，但目前仍然可以使用（P130）。

Lights & Tools

014 | 條狀燈箱

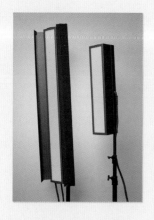

**Striplite 60 Evolution /
120 Evolution**
內裝發光管的長條狀硬盒閃光燈（strip：
條狀布或板子）。高井攝影研究所有120
公分（已停產）和60公分兩種款式，主要
用於在酒瓶等物體的側面，可製造出細
長直線的高光，因此60公分款的使用率
較高（如P010、P016、P082等）。而120
公分款則用於比較高的攝影物，或是高
爾夫球桿之類的長型物體等。

015 | 環形閃光燈

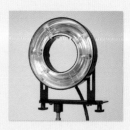

Ringflash C
有孔洞的甜甜圈形閃光燈，需將相機鏡頭
穿過中央的孔洞。近距離拍攝人物的臉
時，臉不會產生陰影，達到瞳孔浮現圓形
光暈的效果。基本上，高井攝影研究所常
用環形閃光燈拍攝人物。

016 | 發電機

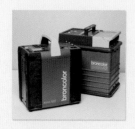

Scoro A2S/ Pulso A2
發電機（攝影棚的閃光燈電源）有現有款
式以及舊型號，根據不同的閃光燈頭選
擇不同的機型。前方是目前主要使用的
Scoro，後方是前幾代的Pulso。

017 | 光纖閃光燈

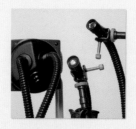

Impact + Fibrolite
單體閃光燈與光學纖維組成的Fibrolite套
組。光纖可自由彎曲，非常適合在狹小
空間進行局部照明，前端可以浸入水
中，在P103和P122的拍攝中使用。

018 | 固定光聚光燈

過去鎢絲固定光聚光燈的代表性產品是
ELISPOT，雖然現在已被LED燈取代，
但高井攝影研究所進行固定光、混合光
攝影時，偶爾會用它來當作強調燈。用
於拍攝P091、P094和P117。

019 | 固定光燈具

插座式燈泡，有時也會當作攝影燈光
（例如P091、P094），但基本上用來照
亮陰暗的攝影棚。以夾子固定在支架或
三腳架上，可以照亮細部工作範圍，或
是作為對焦用的輔助燈。

020 | 煙霧機

以電力加熱的專用液體，藉此製造出煙
霧的機器。進行靜物攝影時，可充分使
用小型煙霧機。正篇P042使用煙霧機營
造煙霧感。

021 | 吹風機

吹風機通常用於建築工地或工廠，由於
風力很強，在攝影現場使用，可以讓模
特兒的頭髮和服裝飄動。但是，進行靜
物攝影時，工地吹風機的風力過大，因
此更適合使用小型吹風機等工具（正篇
P119）。

022 | 拍攝台（小）

小型物品拍攝台（有高低兩種）。只有骨架的攝影台，可在台面下方安裝燈光，進行透光攝影。在上方放一塊上板或乳白壓克力板，再放上攝影物。照片中是自製品。

023 | 拍攝台（大）

以鋼架組成的大型物品拍攝台。適用於大尺寸或斜向俯角的桌面拍攝場合。因為只有骨架，可根據拍攝內容，選擇任何一面作為上面。鋼架很牢固，能支撐裝水的水族箱等重物。

024 | 方塊桌

塗有白色油漆的木箱。在攝影攝影棚中被稱為「方塊」。照片中是60公分的方形箱子，可以鋪上一塊布，當作拍攝台使用，也可以在拍攝時當作立足的地方或是模特兒的椅子，用途廣泛。

025 | 水族箱

平時經常用水進行拍攝，因此備有很多種水族箱。右前方是高透明度的玻璃製水族箱，使用於正篇P122。後方則是淺而寬的壓克力水族箱（在照片中是直立的），使用於正篇P010、P114等篇章。倉庫裡面還有更大的水族箱。

026 | 壓克力圓頂燈罩

用於拍攝手錶等「明亮物體」的壓克力圓頂燈罩。除了現成產品外，根據廣告的拍攝需求，有時也會為攝影物製作訂製款圓頂燈罩，不同尺寸和形狀的款式正在逐漸增加，這裡介紹的是其中一部分。

027 | 上板、壓克力板

在拍攝台上方使用的是上板。有黑白壓克力、彩色壓克力、霧面、亮面、玻璃材質等各種不同的上板。板子與壓克力圓頂燈罩一樣，經常需要為特定的拍攝案件使用訂製款。

028 | 彩色濾鏡片

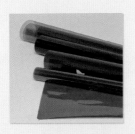

片狀彩色濾鏡，需貼在閃光燈的反射板或是乳白壓克力板上。依照拍攝需求進行剪裁。用水拍攝的時候，很常用到藍色系濾鏡片，種類選擇多樣化，例如不同深淺的濾鏡。

029 | 壓克力／金屬製方塊

商品拍攝時攝影棚的必備物品，有透明和黑色的壓克力方塊。在金屬方塊上黏貼黑色布膠帶，可作為重物使用。客製化的開孔壓克力方塊或壓克力圓柱體，可以安裝至三腳架，並作為酒瓶或其他商品的裁切照基底。

030 | 反光板

用風扣板手工製作的直立式反光板，可以直接放在拍攝台旁邊使用。正面銀色、背面黑色；正面白色、背面黑色。提供多種尺寸選擇，需要時可迅速擺放使用。直立款式可以輕鬆調整反光面的角度。

Lights & Tools

031 | 硬紙板

大型硬紙板通常靠在牆上使用。乳白壓克力板有很多種，厚紙板可在水族箱拍攝中當作上板，薄紙板可用夾子固定兩側並當作背景，或者作為半徑攝影布幕的拍攝台（P089）。

032 | 背景紙

有白色、黑色、灰色、彩色的背景紙，以及描圖紙的紙捲。靜物攝影中的攝影物尺寸較小，通常會在乳白壓克力板上用彩色濾鏡片透光，製造出背景顏色，所以彩色背景紙的種類不多。

033 | 大夾子、膠帶

每間攝影棚都有的基本工具。夾子是用來將板子或布料固定在支架上的工具。膠帶則是攝影棚的必備「膠布」。

034 | 特效噴霧

從架子深處取出的特效噴霧和藥品，不確定還能不能用。左前方的「FROST EFFECT」噴霧可以在攝影物的表面噴出冰霜般的效果。以前數位合成修圖尚未普及，那時會採用這種手工表現方式。

035 | 除塵空氣罐、酒精

拍攝有光澤的玻璃或金屬製品時，需要注意指紋或灰塵。手套是必備品。以無水酒精擦拭指紋和油脂，使用特殊面紙（紙巾）擦拭，以免纖維殘留在攝影物的表面。

036 | 針筒、滴管

像正篇P122那樣拍攝有水的畫面時，針筒以及滴管可做出各種科學實驗性質的場景，而且還可以在飲料瓶上滴一些水滴或者製造威士忌在桌上溢出的效果，拍出沁涼活潑的飲品畫面。

037 | 墨水與顏料

在拍攝水族箱時在水中上色的墨水。想調出有透明感的顏色時，使用瓶裝水性染料墨水。每一次的用量都很少，所以小瓶顏料也難用完。而水性顏料管則用於調配濃度較高的顏色。

038 | 文具抽屜

抽屜裡有剪刀、美工刀、尺等文具。佈置戒指、項鍊等小物品的攝影場景時會用到鑷子，有多種尺寸選擇。抽屜裡還有一把老舊的「L型裁切尺」，裁切4×5正片時可用於確認尺寸。

039 | 拍攝筆記

記錄拍攝細節的舊筆記本。除了測試拍攝的拍立得和現場照片之外，還詳細記錄了燈光的輸出量或濾鏡類型。有了這些記錄，就能在客戶要求採用「跟上次一樣的燈光」時迅速應對。拍攝筆記大約有20本。

Lights & Tools

書中以常用的燈光為主軸，介紹了攝影棚裡一部分的器材，您一直都使用broncolor品牌的閃光燈嗎？

大約40年前，我以專業攝影師的身分獨立開業，當時買下的第一套設備就是broncolor閃光燈。雖然準備一套齊全的設備得花不少錢，但那時候沒有其他功能更好的閃光燈。

當時我也買了一款反光板，印象中叫做P Soft（現在的產品名稱是Softlight Reflector P，日本稱作P Soft），現在還在使用。

原來還有這麼老舊老舊的器材呀！

發電機或閃光燈頭都不會壞，都還能正常運作。從那時起，我開始每個月都會在銀一（專業攝影器材店）的業務那裡寄放一些錢，錢存夠了就買新的閃光燈。有新產品或特殊燈具上市時，銀一的店長也會帶來問我要不要試用看看。有時候是小型燈箱，有時候是光纖燈，所以我的燈光設備才會愈來愈多。

那時還是底片時代，沒辦法靠修圖處理，一定要在拍攝現場活用光線。所以每次引進新的燈光設備時，拍起照來都會更輕鬆，有時候還能激發出新的靈感。以小型燈箱來說，我曾經在一場柯達的案子中，在燈光上疊了一張4×5的正片，然後在上面複寫。這次的攝影作品拿到了APA攝影獎，沒有這種燈光我也做不出那樣的效果。現在只要用Photoshop的圖層合成就能辦到，這種多重曝光的畫面已不足為奇。

有些特殊形狀的燈光已經停產了，但Agai商事公司（broncolor的日本代理商）有提供器材租借服務。如果是年代稍早的器材，也可以借來看看喔！

除了燈光之外，其他還有很多攝影的必備小物。甚至還有針筒、各種大小的玻璃珠、壓克力方塊等，看起來很像垃圾的東西。

我們有常用的必備品，也有很多為了某次拍攝而特別購買或訂製的道具。有些東西我已經忘記是用來拍攝什麼的，但有時會在其他拍攝工作中派上用場。

像是在河邊撿到的石頭可以營造意境，以前是攝影主體的玻璃珠，現在則放在燈光的前面創造光影效果，玩法很多。

在攝影棚裡拍攝靜物就像「開創天地」一樣，先擺好主體，在周圍加入各種小物品，然後開始打光。只要發揮不同的創意靈感，就能夠創造出任何世界喔！

宙斯の靜物魔法

———— *Special Thanks* ————

ITO　青山 櫻子　栗原 朗　荻島 怜　京子　尾之內 麻里　緒方 徹也

永井 啓介　壁谷 玲子　Usadadanuki（稻田 大樹）　Nakamura　林田 廣伸

新藤 龍之介　江頭 佳祐　中山 優瞳　河合 航世　篠笛 康昭

富田 辰太郎　松井 友輝　荒井 真丞　迫 恭平

アガイ商事
PASHA STYLE

宙斯の靜物魔法
專業攝影棚的燈光理念與實踐

作　　者　高井哲朗
翻　　譯　林芷柔
發　　行　陳偉祥
出　　版　北星圖書事業股份有限公司
地　　址　234新北市永和區中正路462號B1
電　　話　886-2-29229000
傳　　真　886-2-29229041
網　　址　www.nsbooks.com.tw
E-MAIL　nsbook@nsbooks.com.tw
劃撥帳戶　北星文化事業有限公司
劃撥帳號　50042987
製版印刷　皇甫彩藝印刷股份有限公司
出 版 日　2023年12月
I S B N　978-626-7062-78-4
定　　價　新台幣450元
如有缺頁或裝訂錯誤，請寄回更換。

【電子書】
I S B N　978-626-7409-02-2（EPUB）

國家圖書館出版品預行編目(CIP)資料

宙斯の靜物魔法：專業攝影棚的燈光理念與實踐 =
Professional studio lighting/高井哲朗作；林芷柔翻譯.
-- 新北市：北星圖書事業股份有限公司, 2023.12
144面；18.2×25.7公分
譯自：ゼウスのスチルライフマジック：プロフェッ
ショナルスタジオライティングのアイデアと実践
ISBN 978-626-7062-78-4(平裝)
1.CST: 攝影光學 2.CST: 攝影技術

952.1　　　　　　　　　　　　　112012193

官方網站　　臉書粉絲專頁　　LINE 官方帳號　　蝦皮商城